人類文明小百科

Histoire de la musique

音樂史

ANNIE COUTURE
MARC ROQUEFORT 著

韋德福 譯

三民書局

Crédits photographiques

Couverture : p. 1 au premier plan, Joueur de rebec et de luth, Cantigas d'Alfonse X © Arthephot/Oronoz; à l'arrière plan, partition autographe de J. S. Bach © DR; p. 4 Wagner, Silhouette de Willi Ithorn © DR.
Ouvertures de parties et folios : pp. 4-5 Ensemble instrumental Berangus, Septem vision © BNF; pp. 16-17 Barthélémy l'Anglais © BNF; pp. 28-29 Ballet des fêtes de Bacchus, Estampes © BNF; pp. 42-43 Un quartette jouant une sonatte de Mozart, Prague, villa Bertranka, musée Mozart © Dagli Orti; pp. 52-53, *Les Musiciens* de Degas © RMN; pp. 72-73 Les percussions de Strasbourg © Ph. Coqueux/Specto.
Pages intérieures : p. 6 © Hubert Josse ; p. 9 Madrid, Escorial, Libro de la musica © Patrimonio nacional, Madrid ; p. 10 (h.) Tropaire, prosaire de Saint-Martial de Limoges © BNF; (b.) Musée de Cluny © Rosine Mazin/DIAF; p. 11 (h. et b.) Le Jeu de Robin et Marion © Jean Bernard/Edimedia; p.12 (h.) © BNF, (b.) © BNF; p.13 Tropaire, prosaire de Saint-Martial de Limoges © Edimedia; p. 14 Cantiga, Libro de la musica, Alfonso X © Patrimonio nacional. Madrid; p.15 (h.) Roman de Fauvel © BNF, (b.) Le Livre de Maître Guillaume de Machaut © BNF; p.18 (h.) © Giraudon, (b.) © Giraudon; p.19 © Edimedia, (b.) © Giraudon; p. 20 © Éditions Salabert; p.21 *Le Chant*, Bourges, Hotel Lallemend © Giraudon; p. 22 © AKG PHOTO; p.23 © AKG PHOTO; p. 24 Jeune fille jouant du luth, maître des demi figures, Bruxelles, coll particulière © Giraudon; p. 25 Hans Menling, *Anges avec des instruments*, Museo reale di belle arti, Anvers © Scala; p.26 L'Arbre de mai, peinture anonyme, Musée Carnavalet © Dagli Orti; pp. 27-28 Orchésigraphie, par Thoinot Arbeau © Dominique Guéniot Edimedia; p. 30 (h.) Paris, Bibliothèque de l'Opera © J.L. Charmet, (b.) © Bernard; p. 31 (h.) © Explorer, (h.d.) Partition chorégraphique, Pécours, 1704 © BNF, (b.) Louis XIV en Apollon © Artephot; p. 32 (h.) © Hubert Josse, (b.) © Explorer; p 33 © Bernard; p. 34 Théatre de la foire Saint Germain, © ADPC Arthephot, (b.) La rue saint Antoine, Les Farces des rues de Paris, Musée Carnavalet, © Hubert Josse; p. 35 (h.) Principes pour toucher la viole © Éditions Minkoff, Geneve, (b.) Hambourg Museum fer Kunst und Gewerbe, "Das Jenaer Collegium musicum bei einer Probe", aquarell auf Pergament, um 1740, © AKG Photo; p 36, violon stradivarius, Museo degli Strumenti Musicali, Milano © Scala; p 37 *Tous les matins du monde* © prod/Luc Roux; p 38 (h.) Abraham Bosse, *L'Ouïe*, Tours, Musée des Beaux-Arts © Dagli Orti, (b.) clavecin Ruckers, décoré par Claude Audran III, Versailles, © RMN; p. 39 (h.) Gravure titrée de *L'Art du facteurs d'orgue* de Bédos de Celles, XVIII, Paris, BN, © Hachette, (b.) Bach, portrait anonyme, © Dagli Orti; p 40 Musée G. H. Haendel © Dagli Orti; p 41 Die orgel in der Leipziger thomaskirche © DPA; p. 44 F. Johann Greippel, *Il Parnasso Confuso*, opéra de Christoph Willibald Gluck, Kunsthistorishes Muséum, Vienne © E. Lessing, Magnum; p 45 *Dansons la carmagnole*, Musée Carnavalet, © Bulloz; p 46 F A Vincent, *Un Concert*, Amiens, Musée de Picardie © Lauros Giraudon; p. 47 © Franz Bruggen et l'orchestre du XVIII° p 48 Joseph Haydn, Eine Aufführung des Oratoriums "Die Schöpfung" in festsaal der Alten Universität in Wien am 27, aquarelle de Wigand Balthasar, Vienne, Hist Museum der Stadt Wien, ©AKG; p 49 (h.) gravure de Sturner, 1819, © Explorer; p. 50, pastel du XIX° siècle, Beethoven au piano, Autriche Vienne, Musée historique © Dagli Orti; p. 51 (h.) Schubert am Klavier, Gemälde, 1899, Gustav von Klimt, Musée der stadt Wien © AKG, (b.) Bardua von Caroline, Gemälde, zeitgenössisch, Carl Maria von Weber © AKG; p. 54 (h.) Musée de France, (b.) saxophone alto en mi bémol, A. Sax, Exposition universelle 1867, © A. Chadefaut, Top; p 55 piano de concert Érard © A. Chaderazux, Top; p. 56 Schumann et Clara au piano © Artephot/Dazy, (b.) Mendelssohn, der 12 jährige Mendelssohn spielt Goethe in dessen Haus in Weimar auf clavier vor, Holzstich nach Zeichnung von Woldemar Friedrich © AKG; p 57 Van Gogh, *Mademoiselle Gachet au piano*, 1890, Bâle, Kunstmuseum © Giraudon; p. 58 Berlioz, *Un concert de la société philarmonique*, caricature de G. Dome, *Le Journal pour rire*, 1850 © Jean Loup Charmet; p. 59 portrait de Henri Lehmann, Musée Carnavalet © Dagli Orti; p. 60 (h.) chromo vers 1900 Saint Saëns, *Samson et Dalila* coll. part. © Edimedia, (b.) César Franck à l'orgue de Sainte-Clotilde, © Hachette; p 61 chromo vers 1900 Saint Saëns, *Samson et Dalila*, coll. part © Edimedia; p 62 (h.) Dietrich Fischer-Dieskau © AKG, (b.) Musée Ravel, © JL Charmet; p 63 *Junger mann mit gitarre*, Gemälede, um 1830-1840, unbekannter russischer maler, © AKG; p. 64 *Basler Familienkoncert*, Gemälde, Sebastien von Gutzwiller, © AKG; p. 57 Basilique de Saint-Benoit, © J. Bénazet, Pix; p. 66, Ilia Repin, Moussorgski, Galerie Tretiakov, Moscou © Edimedia; p 67 © De Jaeguere/Diaf; p. 68 (h.) G. Boldoni, *Giusepe Verdi*, Rome, Galerie nationale d'art moderne © Dagli Orti, (b.) *La Traviatta* © Bernand; p. 69 Bayreuth, *La Walkirid*, 26 juillet 1994 © DPA, (b) Bayreuth, © Pix; p. 70 Bibliothèque de l'opéra © Hubert Josse; p 71 P. Lacotte, O Patey et F. Legree, Le Quartz, Brest, 02-91 © A. Pacciani, C. Masson, Enguerrand; p 74 (h.) Gustav Malher, Kalischt (Böhmen, 7-7-1860), lithographie colorisée d'après photographie © AKG, (b.) © Christophe L; p 75 *Les Musiciens ambulants* Mané-Katz SBN, 1927 © ADAGP 1996; p 76 Claude Monet, *Les Nympheas*, 3e partie à droite, Orangerie de Paris © Hubert Josse; p 77 portrait de Ravel, Bibliothèque Arts décoratifs, cliché Durand, 1913, © Dagli Orti; p 78 Arnold Schönberg par Richard Gerstl, Vienne, Musée Historique © A. Peyer/Arthephot; p. 79 © Philharmonia partituren in der Universal édition, Wien-London; p. 80 (h.) Antoine de la Rochefoucauld, Eric Satie, en 1894 ©Edimedia, (b.) partition autographe de Satie, "La Pieuvre" © Cl. Tordjman Patrick; p 81 h Nicolas de Staël, *Les Musiciens, hommage à Sidney Bechet*, coll. particuliere, © Giraudon/ADAGP 1996, (b.) © Claude Gassian; p. 82 (h.) Léon Bakst (1866-1924), Le Tsarévitch Ivan, Esquisse de costume pour le ballet d'Igor Stravinski *L'Oiseau de feu* 1913, coll part. Aquarelle et Gouache, papier © Edimedia, (b.) Igor Stravinski par Picasso, Musée Picasso Paris, © Edimedia/Succession Picasso 1996; p. 83 (h.) Nathalie Gontcharoua, maquette et décor du Coq d'or de Rimsky Korsakov, 3e acte, Le roi ramène la reine de Chemkkalin dans son palais, Arts Déco © Edimedia, (b.) 1912, Nijinsky (sans doute dans *Sheherazade*, Rinsky Korsakov, Arts Déco © Edimedia ; p. 84 *Futuristie 1*, Pierre Henty © Ph. Coqueux/Specto; p. 85 (h. et g.) Georges Aperguis, *Récitations pour une voix seule* © Salabert Editions, (h. et d.) Iannis Xénakis © Ph. Coqueux/Specto, (b.) Premier orchestre d'ondes Martenot présent à l'exposition de 1937 à Paris © Roger Viollet; pp. 88 à 91 (fond) *Les Poésies de Guillaume de Machaut* © Edimedia; p. 88 Praetorius © AKG PHOTOS; p. 90 *Le Bolero* de Ravel, Jorge Donn © Ph. Coqueux/Specto, p. 91 (h.) IRCAM © Ph. Coqueux/Specto, (b.) Théâtre antique d'Orange © Agostino Pacciani/Enguerand; p. 92 (h.) Rolling Stone © C. Gassian, (b.) Vielle à roue électro accoustique de Denis Siorat © DR.

Couverture (conception et réalisation) : Jérôme Faucheux.
Intérieur (conception) : Marie-Christine Carini.
Intérieur (maquette) : Guylaine Moi assistée de Christophe Imo.
Réalisation P.A.O. : Max International.
Gravure : Planète Graphique.
Illustrations : Max International.
Cartographie : Laurent Rullier.

©Hachette Livre, 1996.

43 quai de Grenelle

75905 Paris Cedex15

目
次

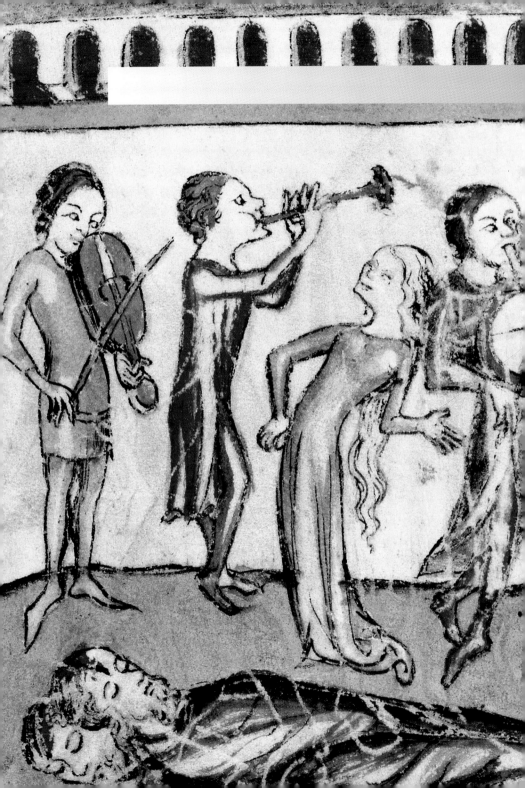

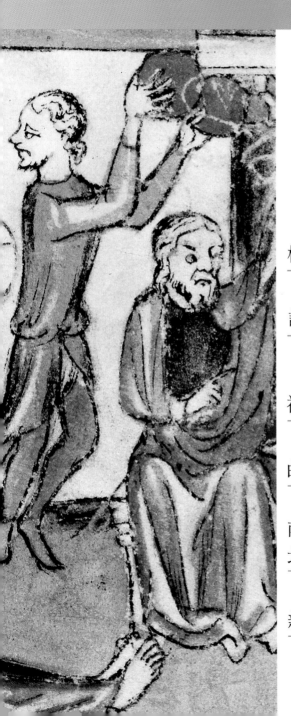

格里哥利聖歌

教皇格里哥利一世
為紀念這位教皇，對經唱譜集又稱作「格里哥利聖歌」（或「素歌」）。

「我，格里哥利一世，羅馬天主教會教皇，今特頒命令如下：一切謠禮聖歌均須統一；全年所有祝聖節日，不分南北，只要是在教堂之中進行，均須以相同方式慶祝。每首謠禮聖歌均將載入《頌經之經》。」

在公元六世紀末，眼見一座座隱修院和主教府在歐洲各地陸續出現，而祝聖禮儀*和聖歌（羅馬教會的、凱爾特族的、西班牙教會的……）漸漸變得雜亂不堪，教皇格里哥利一世擔心這樣會破壞教會統一，於是下令統一天下教儀，有關事務統歸羅馬監管。

在他之後的 12 位教皇仍繼續這項艱難的工作，他們將蒐集到的聖歌分門別類、簡化旋律或另編新曲，再集中載入對經唱譜集*中。這就是所謂《頌經之經》(Livre des Livres)。教會規定，它應置於祭臺上並用金鏈條繫住。這個作法相沿至今，已成為羅馬天主教的教儀基礎之一。

為了使所有教堂、修道院、主教府都熟悉格里哥利聖歌，天主教會在羅馬設立聖樂學校以培養唱經手*。由此，格里哥利聖歌日漸普及，終於遍及全歐洲。

繼羅馬之後，麥茨、圖爾、聖加崙……也紛紛開設聖歌班。

6

中世紀時期

註：帶星號*的字可在書後的「小小詞庫」中找到。

信徒們如何學習聖歌？

口頭相傳。唱經手 * 們一遍又一遍地誦唱聖歌，將旋律牢牢地記在心裡，然後傳授給信徒們。信徒們再唱聖歌傳授給他人。

　　隨著聖歌旋律漸趨複雜，光憑記憶學習傳授聖歌也愈來愈困難。為了幫助記憶，一種叫「紐姆」的符號系統產生了。它的主要音符有兩個：「維爾加(˙)」和「邦克頓(.)」。維爾加表示音調上升，邦克頓表示音調下降。

①

①符號系統不斷改進：音符分布在標線的周圍。

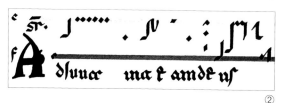
②

②色彩開始使用，本來只有一條紅線，後來又加了一條黃線。

7

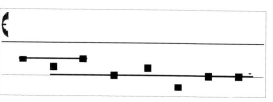
③

③12世紀起，方形音符與四根譜線並用的記譜法出現，這是現代譜表的雛型。

中世紀時期

複音音樂的起源

聖歌總是齊唱的嗎?

格里哥利聖歌(素歌)屬於單聲部歌曲,亦即旋律只由一個聲部唱出,這一個聲部既可以是獨唱,也可以是合唱。但是,這種演唱方式並不能滿足中世紀的音樂家。於是,他們試圖用不同聲部來演唱,複音音樂由此而生。

在11和12世紀,主要的伴唱形式有「自由奧爾加農(又稱布爾東)」、「平行奧爾加農」和「逆伴唱」。

①自由奧爾加農或布爾東

由一個聲部唱出旋律,由一持續低音(布爾東)伴唱。

②平行奧爾加農

兩個不同音高的聲部以平行五度或平行四度唱同一旋律。

③逆伴唱

兩個聲部不再平行,而是恰恰相反,一個升高,一個降低,此即「逆伴唱」。主唱部若用低音,伴唱部則用高音。

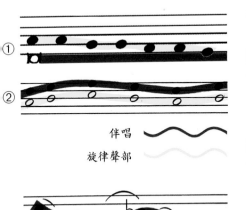

①

②

伴唱

旋律聲部

③

伴唱

旋律聲部

在12世紀，法國巴黎聖母院的樂師萊奧南，以及繼承他職務的弟子佩羅旦，兩人創作了若干多聲部作品。佩羅旦，作為巴黎聖母院唱詩班*的樂長*，他寫的三聲部和四聲部作品大大豐富了奧爾加農。

在法國里摩日的聖馬西亞勒修道院，也出現了複音音樂的新曲式。

經文歌

格里哥利聖歌①由一個叫「主唱」的聲部擔任，伴唱②用不同的旋律，唱詞也不盡相同（往往用世俗唱詞）。 作曲家們還經常使用第三聲部③，甚至第四聲部，各有各的唱詞。

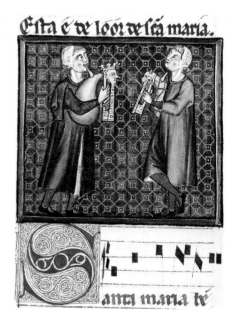

<div align="center">**風笛**</div>

它是布爾東伴奏樂器。此圖選自「智者」阿方索國王搜集的聖母讚歌集，為書中的手繪裝飾畫。

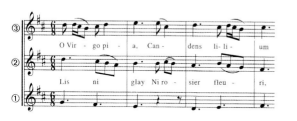

複音合唱

複音合唱可以是雙聲部、三聲部甚至四聲部。與經文歌比較，不同之處在於它的主唱並不一定採用格里哥利聖歌，但各伴唱聲部則節奏一致，歌詞也相同（均用拉丁文）。

<div align="right">9</div>

<div align="center">中世紀時期</div>

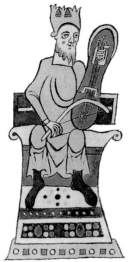

「打嗝式」唱法

主唱聲部①為最低音，高音伴唱部②③以休止符中斷其旋律，聽起來彷彿在「打嗝」。

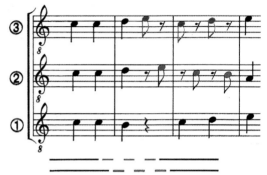

達維德國王

在這幅彩飾畫上，國王正在拉「克盧特」：它又叫「弓琴」。

在英國，音樂家們發明了一種叫「吉美爾」的雙聲部唱法。它的形式與巴黎聖母院或里摩日聖馬西亞勒教堂的多聲部唱法類似，但它是純英國風格的，用平行三度或平行六度伴唱。

經文歌、複音合唱或類似唱法都有相對獨立的伴唱聲部，它們彷彿是有生命的個體，各有各的節奏特色。大教堂和修道院的音樂家們樂此不疲地寫下了大量多聲部的作品。

後人把這一階段稱作「古藝術」時期。

教儀劇

它將聖經故事搬上舞臺。起先很簡單，劇中只有二、三個人物；後來漸漸發展，人物不斷增加，終至成為場面恢宏、內容涵蓋新、舊約的戲劇。教堂神職人員統統加入其中的合唱隊，再後來，世俗人員也參加進來。演出通常在教堂前的廣場進行，以奇蹟劇或神祕劇的形式進行。今天，人們在巴黎的克呂尼博物館裡還能看到類似的場面。

中世紀時期

南方行吟詩人與北方行吟詩人

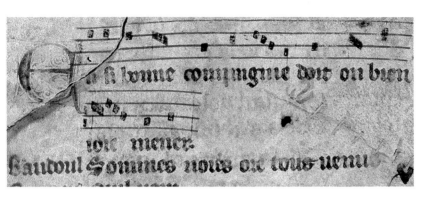

公元1250年前，世俗音樂主要以謠曲形式出現。那時候的詩歌是入唱的。在法國的中部和南部，詩人音樂家，即行吟詩人，在流浪藝人的幫助下，用奧克方言創作了大量反映騎士生活的作品。這是騎士文化光輝的一頁。

再稍往後，約在12世紀末到13世紀，受南方行吟詩歌的影響，所謂「北方行吟詩人」在法國盧瓦河以北地區出現了。他們使用奧依方言（法語的前身）創作。

奧克語和奧依語文化的影響波及到了鄰國：在西西里誕生了「坎佐納」，即「歌曲之意」；在西班牙和葡萄牙叫「坎蒂加」；在德國則出現了「米納幸格」，即「愛情詩」。

今天還存在嗎？

有五千多首當時的作品被蒐集在套色版的歌謠集中，這是帶有樂譜的手抄本，稱作「尚松尼埃」，即「行吟詩歌集」。

行吟詩歌集

包含了古奧克語的作品，及以方形音符記載的樂曲。

中世紀時期

11

女行吟詩人：
迪伯爾夫人

歌曲內容

主要歌頌愛情：這就是「崗索歌*」。可分為「幽情歌（一名男子愛上已婚婦人而不能自拔，她的丈夫又很善妒。這件事當然不能洩露出去，除了知己之外……）」和「破曉歌（一對情侶惋惜夜晚的短暫，隨著太陽升起，分離的時刻已一步步逼近）」。至於「騎士情歌」則清一色反映對貴婦的絕對順從。

詩人們也以當時的社會情況為題材：如號召民眾參加十字軍東征、為某位大人物的逝世致哀，及一種叫「西爾凡特」的諷喻詩。

詩歌也以民間的傳說當題材，如「牧帳歌」。包括「巴斯杜雷勒歌（騎士如何向牧羊女表達愛意）」和「牧歌（描述牧人嬉戲的歌曲）」。在「聖女頌」中，人們向上帝表達其堅定的信仰。

還有「辯論詩」，詩人們就特定題材表達意見，唇槍舌箭，你來我往。

維達詩：
瑪加布的故事

他是一個棄嬰，被丟在一戶富有人家的門口。人們不知道他是誰，從哪裡來。阿德里克·奧拉維爾收養了他。長大後，他自己找上行吟詩人塞加蒙，並選擇和他一起生活。他那時自稱「彭貝爾迪」，但人們稱他「瑪加布」。

12

中世紀時期

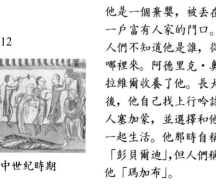

流浪藝人

他們個個多才多藝，唱歌跳舞、猜謎雜耍、彈奏樂器，無所不能。多虧他們向大眾演出行吟詩人的作品，這些作品才得以傳布。有時他們也自編自唱，自己扮演行吟詩人。

宮廷藝人

他們向貴族獻藝，並依附貴族為生，因此不必一個城堡一個城堡地流浪。

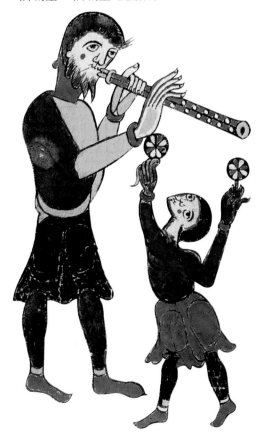

有位宮廷藝人講的故事非常博得國王的歡心。某天晚上，講著講著，他實在累了，忍不住想睡覺。但國王不但不准，還命令他再講一個故事，而且不能太短，要講完才能離開。他沒有辦法，只好再講一個新的：「有個人帶了100元要去買羊，結果一共買了200頭母羊，算起來，每頭羊值半毛錢。他趕著羊群回家，遇上了一條河。那時正是洪水大作的季節，原先的橋不知去哪兒了，看著洶湧的水勢，該怎麼辦呢？後來總算找到了一條船，但船又小又輕，每次只能載兩頭羊和他自己過河。可憐的他只好把兩頭羊趕上船，自己往船舵的位置一坐，慢慢地朝對岸划去……」，說到這裡，他停了下來。國王催他往下講，「陛下，船實在太小了。河那麼寬，羊又那麼多，我們還是等一下吧！等羊都過了河之後我再往下講。」

就這樣，他終於脫了身。

13

中世紀時期

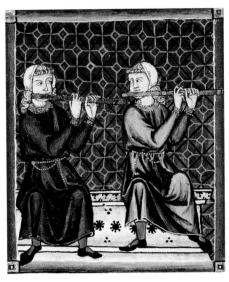

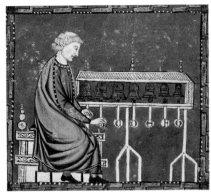

管樂器（直笛或橫笛、沙萊米管、風笛）與弦樂器一樣，主要為埃斯當比舞曲或其它舞曲伴奏。

▲打擊樂器有小鼓、鈸、編鐘等。

▼號角和小號是軍隊用的樂器。

樂器

壁畫、繪畫、地毯圖案、手抄本中的裝飾畫、雕塑……在這些藝術形式中，描述樂師演奏的場面還真不少。小說和詩歌也記載了他們的演出。不過，這時還沒有樂譜（對歌謠本身的記載除外）。樂師可依據一小段旋律自由發揮，無論獨奏或合奏均如此。這時還沒有大型樂隊，只是樂師們聚在一起，共同吹、拉、彈、擊而已。

▼弦樂器（豎琴、沙特里翁琴、詩琴、手搖弦琴、吉滕琴、輪擦提琴、施福尼琴等）特別用來為歌謠伴奏或加強音響效果。

14

中世紀時期

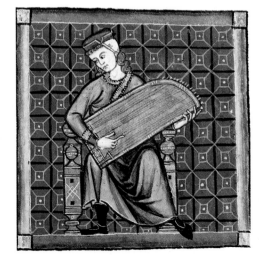

新藝術

莫城主教菲里普·德·維特里是國王的謀臣，同時也是一位音樂家。與當時許多作曲家一樣，他創作了眾多複雜的作品。他還寫了一部音樂專著《新藝術》。不過，論起當時代的音樂巨匠，紀堯姆·德·馬紹當之無愧。

紀堯姆·德·馬紹 （約1300-1377）

他的一生不僅創作了許多作品，他更是「新藝術」時期的代表人物之一。

他的有些作品寫得極為精緻，人們不僅可以「聽」，還可以「看」。

迴旋曲：《結束即開始》

新藝術時期的作曲家很喜愛這類技巧，並嘗試將其用於新藝術形式中的敘事歌謠、迴旋曲、維勒萊曲等。他們在作品中歌唱愛情、政治……有時也用樂器伴奏。

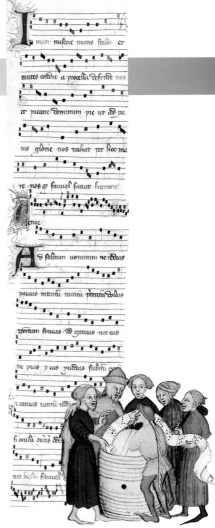

《尚松尼埃》歌集

這一段曲譜選自《福威爾》的故事一書，插圖為紀堯姆·德·馬紹所作。圖中的歌手正在哼唱一首迴旋曲。

15

中世紀時期

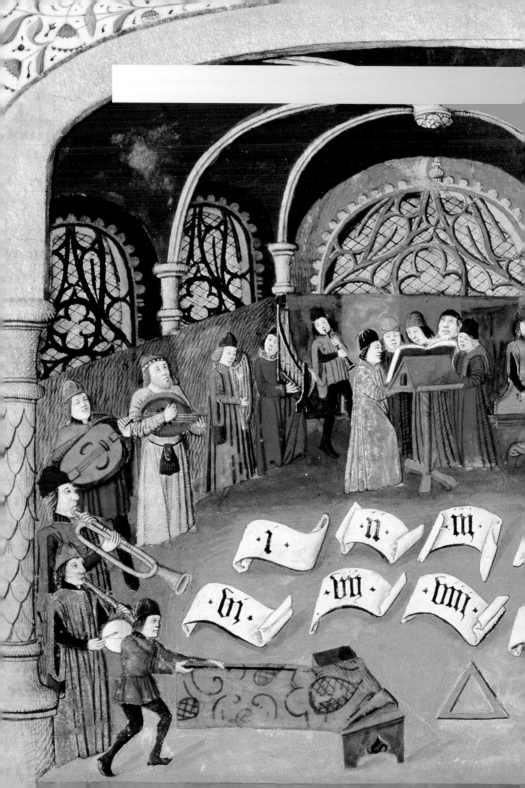

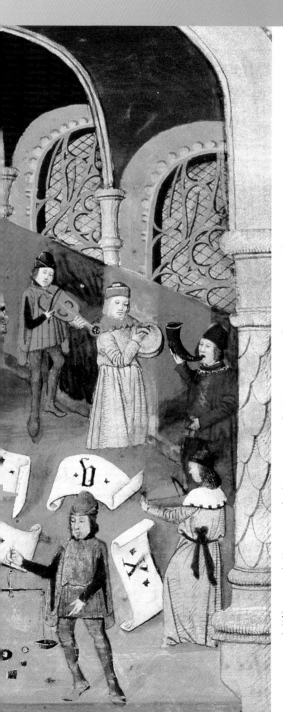

文藝復興

15世紀，
文藝復興曙光升起

16世紀的
法國和義大利

宗教音樂

器樂

裝飾音的使用

舞蹈

15世紀，文藝復興曙光升起

細密肖像畫 《女優勝者》，作者馬爾
丹·勒弗朗。

九位繆斯

女神們正在奏樂：歐忒耳珀在吹沙萊米管，墨爾波墨涅在吹雙管笛，卡利俄珀在吹號，克利俄在拉列克琴，波呂姆尼在吹短笛，埃拉托在擊三角鐵，烏拉尼斯在奏管風琴，忒爾西科瑞在奏豎琴，塔莉婭則在展示總譜。

這時英國與法國間的戰爭——百年戰爭——自1337年開始已經持續了很長的一段時間。

在英國的統治之下

在1415年，由於法國在阿贊古戰役中慘敗，獲勝的英國人興高采烈地來到巴黎。英國樂師們由約翰·鄧斯泰布爾（約1385–1453）率領，跟隨在士兵和武器之後來到。和法國音樂比起來，英國音樂要簡樸和自發得多（馬紹的繼承者將法國新藝術的表演技巧發揮得淋漓盡致）。從歷史的層面來看，直到13世紀，英國的作曲家們一直受法國的影響；而到14世紀，由於戰爭的緣故，以致雙方的交流中斷。在15世紀，則是英國的影響在法國處處可見。

文藝復興

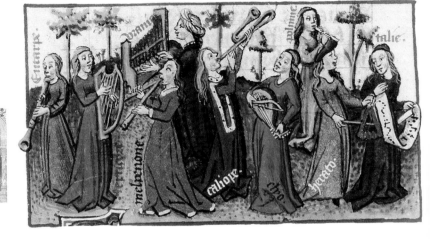

法國音樂家們去哪兒了?

他們都逃到勃艮第和佛蘭德的公爵府避難了。

勃艮第流派

第戎公國與英國結盟,宮廷生活雍容華貴,一派歌舞昇平。音樂家們競相編寫以反映宮廷生活為主的世俗作品,通常是三聲部歌曲,間或以器樂伴奏(吉爾·班舒瓦尤擅此道)。在勃艮第公爵「大膽的」夏爾去世之後(1477年),該流派便逐漸沒落。

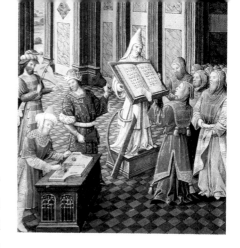

**洛林大公勒內二世
的日課經**

教堂唱詩班的歌手們正在頌經。

法蘭西－佛蘭德流派

佛蘭德人臣服於勃艮第,但是他們的宮廷生活要嚴肅得多。紀堯姆·迪費(約1400-1474)創作了大量的拉丁文彌撒曲、經文歌等教堂作品,備受歡迎。「從他開始,音樂才值得一聽」,當時有一位作曲家如此寫道。

音樂家們四處旅行,尤其是到義大利。燦爛的古文化讓人著迷,佛羅倫斯和威尼斯的生活方式也令他們神往。法國、義大利和英國的影響開始交融,從而產生一種新的、以簡樸明快為特色的音樂風格。這時,法國的四聲部無伴奏複音音樂占主導地位。

當時最享盛名的作曲家(奧克海姆、伊薩克、布斯努瓦、姆東、奧勃烈希……)大多來自同一地區(佛蘭德、皮卡迪),「法蘭西－佛蘭德流派」因而得名。在一個多世紀裡,該流派風靡全歐洲,甚至對世界各地的音樂也產生影響。

若斯坎·德·普雷

他的名字響徹全歐洲,處處受到熱烈歡迎。人們稱頌他是「音樂王子」,並紛紛以拜他為師自豪。全歐洲各地都請他前去作曲(其中,以法國國王路易十二和教皇最甚)。

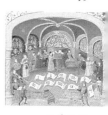

文藝復興

16世紀的法國和義大利

克萊芒‧雅內更：
《巴黎在呼喊》

在法國

一些音樂家對法蘭西－佛蘭德流派簡樸嚴峻的風格頗為不滿,因此起而改造。他們的領袖叫克萊芒‧雅內更（約1485–1558）。他用輕快、歡悅的筆調寫了300多首歌曲。這就是「法蘭西香頌」（獨唱或齊唱歌曲,也指帶有聲樂特點的器樂曲）的開始。

法蘭西香頌

它們一般是四聲部作品,按音節法（一個音符對一個音節）寫成。有時也用無歌詞練聲旋律*,但很短。作曲家們大量使用模仿*筆法;而且,為了加強聲部效果,他們會毫不猶豫地重複詞語。

　　香頌作者（大多來自首都巴黎,故也被稱為「巴黎流派」）將當時著名詩人 —— 龍沙、馬洛等 —— 的作品譜成曲子。香頌長的可達百餘行,短的僅有一個詩段。克萊芒‧雅內更在歐洲遠近知名。為了反映社會現實,他在某些作品中果斷地採用擬聲、回聲或改變節奏等技法。像《馬里南之戰》、《鳥歌》、《巴黎在呼喊》以及《嘮叨女人》等歌曲,可說已稱得上是真正的音樂作品了。

文藝復興

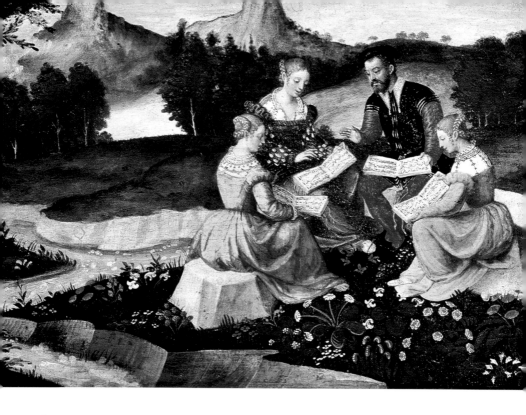

在義大利

16世紀初，達文西就創作了《蒙娜麗莎》；其他一些藝術巨匠（米開蘭基羅、波提切利等）也正處於巔峰時期，佳作層出不窮。至於義大利的音樂家們則尚處在法蘭西－佛蘭德流派的籠罩之下。羅馬、佛羅倫斯和米蘭等地上層社會的音樂，全被該流派占去了。

　　義大利的音樂家們因比較接近老百姓，便以當地樂曲為基礎，追求一種質樸的風格。「弗羅托拉」（一種三聲部或四聲部的世俗歌曲，音符對音節，重複詞語很多）在當時很流行。

　　這種樂曲以後漸漸發展成牧歌。

田園音樂會

他們在唱什麼歌呢？是雅內更的歌曲還是蒙特威爾第的牧歌？

21

文藝復興

卡洛·蓋蘇阿爾多
（約1560-1614）

他是一位十分富裕的義大利王子，為人倜儻不羈（他曾把妻子和妻子的情人一起殺了！）。他的財富確保他能夠按照自己的心願寫作，而毋須受贊助人*的限制。或許，正是基於這種自由，他才能夠創作出如此狂放的作品。他的牧歌別具特色。至今仍有人推崇他是現代音樂的先驅者之一。

奧蘭多·德·拉絮斯

他四處旅行，全歐洲的人都認識他。圖中，他坐在羽管鍵琴前，正在指揮巴伐利亞大公阿爾伯特二世的教堂樂隊。

牧歌

精心編寫的四、五或六聲部的香頌。音樂富於表現力，以便更能傳達歌詞內容。盧卡·馬倫齊奧、菲利普·德·蒙特、奇普里楊·德·羅勒、奧拉基奧·韋齊是個中高手。

克勞迪奧·蒙特威爾第 (1567-1643) 寫了九卷四聲部、五聲部或六聲部的作品。有時候，他會在作品中加一種樂器伴奏。

奧蘭多·德·拉絮斯（約1532-1594）的作品享譽全歐洲。他的創作內容豐富，風格多變，當時人為之傾倒。人們敬他為「奧蘭多神」。各種風格的作品，無論是世俗的、宗教的、民間的、多聲部複音音樂的，在他寫來游刃有餘。他把不同流派（法國的和義大利的）巧妙地揉合在一起，給後人留下了大量的作品（超過2000首）。

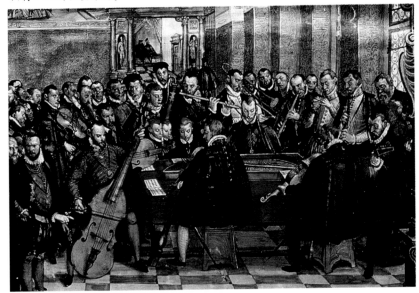

22

文藝復興

教堂也有自己的作曲家。其中，最享盛名的當推喬瓦尼·保羅·帕萊斯特里納（約1525–1594）。他寫的曲子簡明易懂，儘可能地排斥一切世俗*因素。他也嚴格地遵循教皇欽定的原則。

在德國，文藝復興時期的音樂受到新教改革思想很深的影響。馬丁·路德反對天主教教儀。他呼籲信徒們更積極地參與禮拜，並要求宗教歌曲應以單聲部或多聲部編寫，簡樸明暢，用德語歌唱，使之易懂易記：這就是聖樂團的由來。追隨他的作曲家除德國人（約翰·瓦爾特，馬丁·阿格里戈拉）之外，也有法國人(克洛德·古迪默爾，克洛德·勒熱納)。

教堂樂長

他管理教堂樂師的事務並同時主管唱詩班。他招募歌手、對他們進行培訓、分配曲目。他本人通常擔任管風琴手。

在哪裡學習音樂?

在唱詩班。這是為教堂服務的音樂學校。以考試的方式招收男童加入合唱隊。

這類學校在歐洲很普遍。男童在學校裡練聲、學習曲目和演奏樂器。學成後，經推薦，他們可以成為教堂音樂家，也可以為宮廷服務。

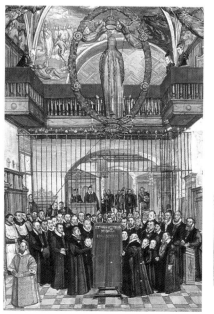

23

文藝復興

器樂

中世紀的音樂，無論從構思或編曲來說，都是為聲部服務的，樂器主要擔任伴奏角色。

在16世紀，有一種樂器非常時興：詩琴。人們用它為香頌伴奏，它本身也足以演奏從世俗音樂*或宗教音樂改編而來的曲子。

器樂音樂的發展與樂器製造的進步有密切的關係。製作樂器的匠人*無不絞盡腦汁以精益求精。他們或是刻意改進已有的樂器，或是以家族為單位專攻某種樂器的生產。

作曲家們也開始為其它樂器編寫曲子。除「當色利」（原為跳舞時唱的歌，改編成多聲部舞曲）外，新的曲式陸續出現：「利切卡爾」（一種可即興發揮的曲譜）、「托卡塔」（意思為「可觸摸的」，供鍵盤樂器演奏用的曲子）、「奏鳴曲」（「鳴響的」之意，指一件或數件樂器奏鳴）和幻想曲。

法國國王法朗斯瓦一世喜歡組織宮廷演出。演出的一方有室內樂*的音樂家們（詩琴手、號手、笛手……），他們被視為大師；另一方是所謂「馬廏音樂家」，他們演奏薩克布號和雙簧管，屬於「下等人」之列。文藝復興時期的音樂也為婚喪喜慶等活動服務。譬如，在1581年，在「歡樂」公爵與伏特蒙公主的結婚大典上，樂師們與王后喜劇芭蕾舞共同演出。

在宴會場合，樂隊經常在上菜的間隙演奏，由此，人們稱其為「菜間曲」。

詩琴

詩琴在法國尤其受到人們的歡迎。西班牙人則使用一種叫「古提琴」的類似樂器，路易·米蘭或路易·納瓦埃斯是編寫此種琴曲的高手，作品很多。

在英國，威廉·伯德或奧蘭多·吉本斯為維吉那琴（羽管鍵琴的前身）寫了很多曲子。詩琴高手的約翰·道蘭德，也為它編寫了獨奏曲合集。他是公認的詩琴歌曲和器樂曲創作的大師，技藝精湛。托馬斯·塔利斯寫了一部獨特的作品：由8個合唱隊*演出的經文歌（即有40個不同聲部）。

文藝復興

裝飾音的使用

擅長即興演奏的16世紀音樂家們並不滿足於按譜演奏。就算譜上並未標示,他們也很清楚何處可降半音或升半音。有時候,他們會裝飾一段旋律,或者即興寫一段旋律,並因而創造出一個新的聲部。這麼做時,他們其實有明確的規則可循,而規則是音樂家們從實踐中摸索到的。還好有16世紀的某些音樂家(嘎那西、奧爾蒂茨、達拉·加拉……)給我們留下音樂評著,我們才得以瞭解此點。音樂家們——不管是歌唱家還是演奏家——運用的是同一種技術。人聲被認為是「最理想的」器樂音響;所以器樂應該模仿人聲的表現力、靈活性和特有的聲樂效果。「與人聲相比,一切的器樂效果都遜色多了;因此,我們應該向人聲學習並模仿它」,西爾韋斯特羅·迪·加那西在1535年這麼寫著。

怎樣從一個音符過渡到另一個音符?
奧爾蒂茨提出了數種解決辦法。

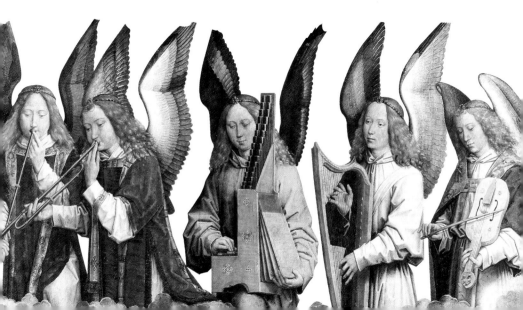

舞蹈

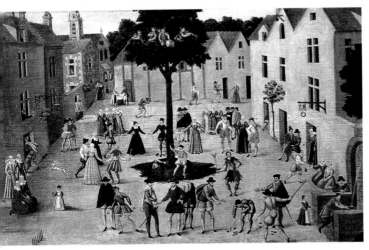

「跳舞就是大跳與小跳結合，是伸腿、曲腿、晃腿或踩腳，讓雙腳不斷攪動……有時候還要戴上面具，並用動作傳達形象」，圖瓦努‧阿爾勃這樣寫道。

1558年，一本題為《舞蹈：以對話方式介紹易懂易學的高雅舞蹈動作》出版。

作者讓‧塔布羅以「圖瓦努‧阿爾勃」為筆名虛構一篇對話，讀者由他與他的學生加普利奧爾的對話中學習舞蹈。加普利奧爾想學會諸如站立、穿衣、彬彬有禮地邀請小姐共舞、以及如何跳好舞等技巧。

在16世紀，皮埃爾‧阿泰尼昂在巴黎出版了由克洛德‧熱爾韋斯編寫的六卷《舞曲集》（內容有低步舞、布朗萊舞、帕凡舞、嘎亞爾達舞等）。阿德利安‧勒魯瓦則出版了大量詩琴舞曲。

如何跳舞呢？

對跳或排成一行跳。對跳的有低步舞、圖爾迪永舞、帕凡舞、嘎亞爾達舞等；排成一行的有布朗萊舞。後者還可分雙人舞、單人舞、單雙混合的「斷」舞或帶模仿的模爾蓋舞。

Greue droicte,
o v
Pied en l'air droict.

文藝復興

Le branle morgué, appellé le branle des Lauandieres, se dance par mesure binaire, & est ainsi appellé, parce que les danceurs y font du bruit auec le tappement de leurs mains, lequel represente celuy que font les batoirs de celles qui lauent les buées sur la riuiere de Seyne, à Paris.

Reuerence.

Greue gaulche,
o v
Pied en l'air gaulche.

Air.

Mouuements.

Pied largy droit.

Pied gaulche approc.

Pied largy droit.

rieds ioincts.

ried largy gaulche.

pied droit approché.
Pied largy gaulche.
Pieds ioincts.
Pied en l'air gaulche.

Pied en l'air droit.

Pied en l'air gaulche.

Sault majeur tumbant pieds ioincts.

圖瓦努・阿爾勃
他發明了一種很實用的
譜表：樂譜上下直排。
這樣，在相應的音符旁
邊，就可以加上對腿的
動作的說明。

文藝復興

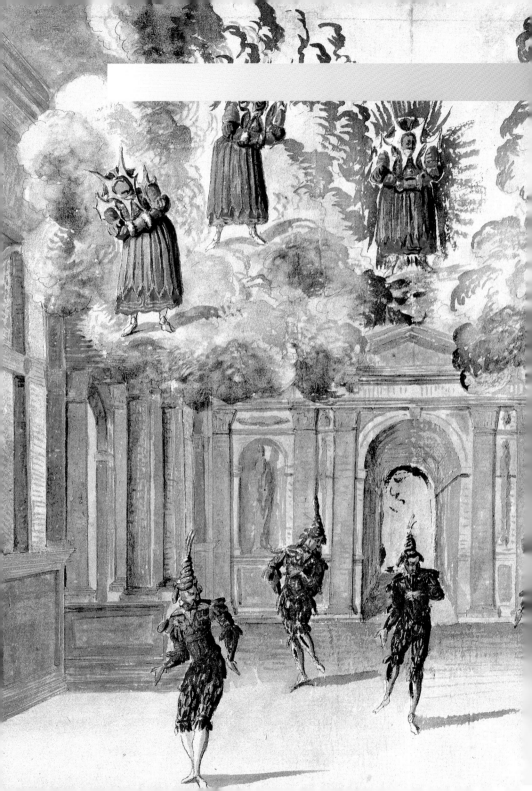

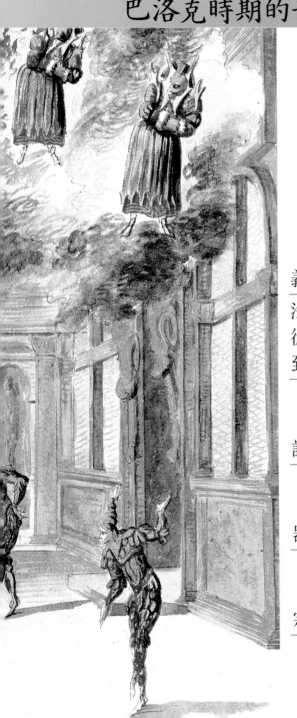

巴洛克時期的音樂(1600–1750)

義大利歌劇

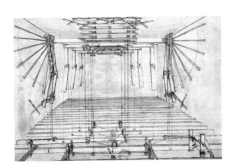

機關布景

17世紀的觀眾對場景和舞臺效果懷有濃厚的興趣，因此導致舞臺機關裝置的發明，以便搭建宏偉的布景。

1600年左右，巴洛克風格在義大利伴隨歌劇誕生。1637年，首家對公眾開放的劇院在威尼斯出現，歌劇從此不再是貴族的專利。羅馬、威尼斯、佛羅倫斯、那不勒斯等城市都成為音樂的中心，有自己的傳統、贊助人*、藝術家和相應的劇目。

蒙特威爾第 (1568–1653) 及弟子卡瓦利代表了17世紀威尼斯歌劇流派的巔峰（卡瓦利曾應法國首相馬扎蘭之召去巴黎組織國王路易十四婚禮大典的音樂會）。18世紀初期則是拿波利歌劇流派的輝煌時期，代表人物是亞歷山德羅·斯卡拉蒂(1660–1725)。

這些歌劇唱什麼？

宣敘調：為了便於觀眾理解，演員朗誦歌詞，通常帶若干伴奏（如用通奏低音*）。

類咏嘆調：朗誦性減弱，歌唱性加強。

咏嘆調：它正好與宣敘調相反。這是演員展示和較量歌唱技藝的好機會（如裝飾音和練聲曲法*的運用、華采句段的表現）。它首開美聲唱法的先河。

這三類在義大利歌劇中經常同時運用，劇目以神話故事和歷史題材居多，這是「正劇」（「嚴肅劇」）為主流的時代。

而當時的名角們則是：閹伶。他們高亮的童音來自一個野蠻的風俗：人們對那些經過仔細甄選後被認為嗓音有前途的男童，在他們到達變聲年齡前，作生殖器切除術。

《奧菲歐》

在1607年，借助宣敘調、類咏嘆調等技法，蒙特威爾第在這部作品中淋漓盡致地傳達出或憤怒或狂暴或淒楚的感情。為此，他還加進一個樂隊和一個合唱隊。

30

巴洛克時期的音樂(1600–1750)

法國：從宮廷芭蕾舞到歌劇

在17世紀初期，法國對義大利發生的變化充耳不聞。在音樂領域，在凡爾賽宮或巴黎的宮廷裡，追求的是高雅、華麗的氣氛。當義大利人熱衷於宣敘調時，法國人卻迷上了宮廷歌曲和舞蹈。宮廷歌曲起初為四聲部或五聲部的歌曲，但很快就發展成單聲部的抒情獨唱*。它由詩琴伴奏，後來又由羽管鍵琴伴奏。

　　舞蹈變得跟學習音樂和武器的使用一樣重要，是教育的一部分。舞蹈與音樂的結合產生了宮廷芭蕾舞。

「舞譜」
或稱《由樂長R. A. 傅耶先生編寫的對舞蹈藝術的描繪》

宮廷芭蕾舞

它是國王和王后的私人娛樂活動，由他們組織和倡導。國王路易十三和路易十四既是音樂家也是舞蹈家，他們都樂此不疲。藝術表達的手法也有了變動：情節不一定要連續，重要的是舞蹈。

31

年輕的國王路易十四
他是一位優秀的舞蹈家，喜歡扮演阿波羅或太陽王的角色。

巴洛克時期的音樂(1600–1750)

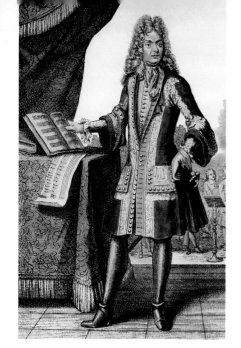

路易十三去世之後，羅馬教會紅衣主教馬扎蘭力圖將義大利歌劇引進法國，但當時法國宮廷對芭蕾舞入迷，不願捨棄舞蹈。至1643年，一位名叫「呂里」的佛羅倫斯人終於打入法國。他在音樂和舞蹈領域的傑出才華，深得國王路易十四的賞識。國王於1653年3月16日任命他為宮廷樂師。呂里後來加入法國籍，姓也按法語拼法改寫。他很快便成為最受凡爾賽宮廷及國王寵幸的音樂家。

芭蕾喜劇

莫里哀與呂里合作有十年左右。宮廷芭蕾舞現在已變成芭蕾喜劇。莫里哀為追求逼真效果，要求音樂和舞蹈必須配合劇情和臺詞(如在《貴人迷》和《逼婚》兩部戲中)。

呂里肖像

他成了法國音樂的主宰。專橫、霸道、爭權、斂財，無所不為，得寸進尺，他也因此樹立了無數的敵人。「一個厚顏無恥之徒，竭盡搗亂之能事，又貪得無厭。任何事只要與他有關，他就會緊咬不放。你永遠滿足不了他的貪心，連國王也難填他的欲壑。老天爺，求您發慈悲，讓我們擺脫這個佛羅倫斯佬吧!」讓·德·拉豐丹如此寫道。

32

巴洛克時期的音樂(1600–1750)

凡爾賽花園裡的芭蕾舞演出

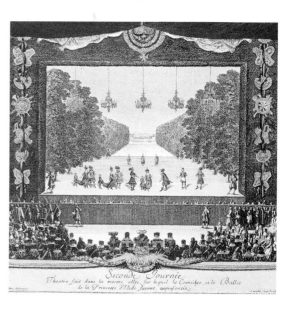

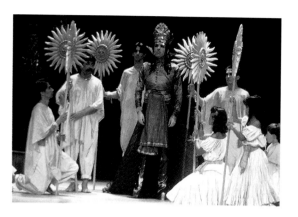

《風雅的印度人》

在這部芭蕾舞劇中，拉莫將神話題材擱在一邊，而讓更有人情味的角色登場。

抒情悲劇

在同莫里哀的合作破裂之後，呂里轉而與基諾合作。他們推出以音樂形式表達的悲劇：抒情悲劇，如歌劇《阿爾米達》。新歌劇的題材來自神話，通常五幕加一個序曲。在1670年，呂里確定了法國歌劇的形式，而這已是在義大利歌劇問世50年之後……呂里死後 (1687年)，康普拉創作了芭蕾舞劇，將法國風格與義大利風格揉合為一體 (《風雅的歐洲》《威尼斯節日》)。

抒情悲劇後來在讓－菲利普・拉莫(1683–1764)手裡有了進一步的發展。

作為國王宮廷室內樂*樂師，拉莫的作品重視表現力：不僅用宣敘調強調劇情，也強調音樂的感染力 (樂隊演奏序曲)。器樂的重要性更加強了 (譬如在1733年寫的《易波利特與阿莉西》和1737年寫的《卡斯托和布魯克斯》兩部戲中)。

在英國，管風琴師亨利・珀賽爾(1659–1695) 創作了若干揉合義大利－法國風格的歌劇。他使用類詠嘆調，而不是宣敘調。這些用英語寫成的作品注意到了英語的節奏特點。他最享盛名的作品是《狄朵與埃涅阿斯》。

巴洛克時期的音樂(1600–1750)

諧歌劇與喜歌劇

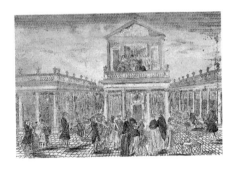

在義大利

在「正劇」的幕與幕之間，出現了一些輕鬆的表演以取悅觀眾。它們的內容與正劇毫無關係，但卻大受歡迎。後來，人們將這些在幕與幕之間表演的歌劇串連起來另行演出，這就是「諧歌劇」的開始。

諧歌劇的演員（一般有三、四人）中包括一名只說不唱的丑角。

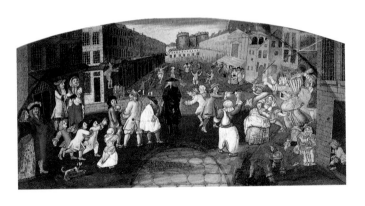

集市

從中世紀開始，巴黎聖一日爾曼區和聖一安托凡街的集市就是民間丑角藝人大展身手的場所。

在法國

人們戲謔地改編歌劇中的歌曲、音樂；不僅如此，還滑稽地模仿演員的動作。

法蘭西戲劇院禁止演員使用對白，於是，他們只好在表演時拼命打手勢。至於那些手勢難以傳達的動作，他們居然就用文字寫在板子上舉著演出……

呂里不准他們唱，他們就請觀眾唱！

到1716年，這些禁令終於被廢除。演員們可以自由地唱、跳了，而且還能用整個樂隊伴奏：這就是喜歌劇的由來。

不管是喜歌劇還是諧歌劇，還有一種與它們相對的表演方式──「嚴肅劇」，在法國為抒情悲劇，在義大利則指「正劇」。

34

巴洛克時期的音樂(1600－1750)

新曲式

巴洛克時期的器樂風格正在形成。

　　如同複音音樂漸漸變成伴奏一樣，器樂高音部*的樂器越來越重要。最後它們扮演了獨奏的角色。

奏鳴曲

奏鳴曲（在義大利語中為「鳴響」之意）通常由一、兩件樂器演奏，羽管鍵琴或低音古提琴奏通奏低音*。

　　奏鳴曲分若干類，如「教堂奏鳴曲」，格調謹守傳統（採用對位法*），標題指明演奏速度；室內奏鳴曲則重視不同高度音的和諧（和聲學*），標題經常用舞曲名稱，如布蕾舞曲、吉格舞曲……

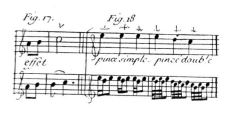

裝飾音

獨奏者在按譜演奏時，會注意到樂曲的風格及裝飾音須隨不同國家而有變更，如輝煌的義大利樂曲喜好炫耀技巧，而細膩的法國樂曲則較注重「高雅趣味」。

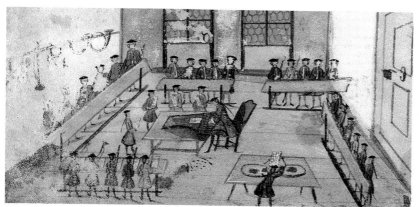

35

巴洛克時期的音樂(1600-1750)

多梅尼科·斯卡拉蒂 (1685–1757) 生於義大利。他曾任那不勒斯、羅馬等地教堂的樂長*，後來去了葡萄牙的里斯本和西班牙的馬德里。他是鍵盤樂器(管風琴、羽管鍵琴)的傑出大師，還寫過若干以表現技巧為主的獨章奏鳴曲，人們從中可以感受到西班牙吉他的音響效果。他還創辦了一所羽管鍵琴學校，由彼德羅·梭勒繼承和發展。

協奏

協奏(意思為「樂師協調地演奏」)有兩個含義：一是指獨奏組與樂隊的對比關係(表現為「大協奏曲」)，另一則指獨奏個人與樂隊的對比關係(獨奏協奏曲)。

舞蹈組曲

這是為樂隊編寫的樂章，由一、兩個高音部*加通奏低音*組成。也有單純為某一樂器，如羽管鍵琴、大提琴……的獨奏編寫的。

在義大利

從1600年開始，詩琴的樂師們迷上了小提琴。當時大多數的作曲家都會演奏小提琴，而小提琴家們亦能自行編曲。有兩座城市在小提琴的發展史上占有重要地位。

波隆那的阿爾坎杰洛·科列里 (1653–1713) 是公認的奏鳴曲創始人。他的作品很多(一、兩個高音部加通奏低音的奏鳴曲、大協奏曲等)，技巧精湛，全歐為之傾倒。他所關心的問題是：「如何教大家演奏小提琴？」

而威尼斯的安東尼奧·韋瓦第 (1678–

在克雷莫納

阿馬蒂家族製造的小提琴素享盛名，安東尼奧·斯特拉迪瓦里(即斯特拉迪瓦里斯)更是將小提琴推向弦樂器製造的頂峰。

36

巴洛克時期的音樂(1600–1750)

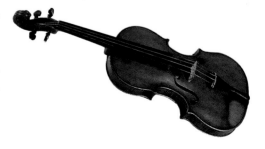

1741)尤其發展了小提琴獨奏與樂隊的配合。他創造了三樂章﹝快／慢／快﹞的形式。儘管小提琴的獨奏協奏曲占多數，他也為當時尚鮮為人知的若干樂器（曼陀林、愛情古提琴、巴松管、雙簧管等）編曲。

為什麼會這樣呢？這是因為在他任教的孤兒院裡來了一些新學生……

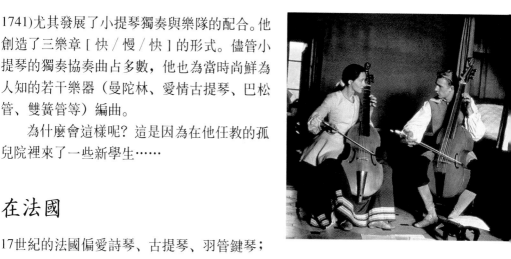

《世界的早晨》

在這部由阿蘭・戈爾諾執導的影片中，聖一科隆布的女兒（由安娜・布羅歇扮演）正在與小伙子馬萊（由紀堯姆・德巴迪安扮演）一起練琴。小伙子後來成為古提琴的高手和作曲家。

在法國

17世紀的法國偏愛詩琴、古提琴、羽管鍵琴；但，到了17世紀末，橫笛、雙簧管和小提琴漸漸成為高音部*的常見樂器。

室內樂的演奏場合不少。當時的一份刊物《水星報》記載了多種私人音樂會的舉辦情況。古提琴大師聖一科隆布與他的兩個女兒聯合演出；詩琴演奏家雅克・加羅每週六都在家裡舉辦音樂會。

沙龍音樂會

在莫里哀的《貴人迷》劇中，樂長*向汝爾丹先生建議：「若想把事情辦好，每週三或四在家裡舉辦一場音樂會」（第二幕，第一景）。

樂長還具體提議：在這種例行音樂會上，「用一把低音古提琴、一把大提琴和羽管鍵琴演奏通奏低音*，而用兩把高音小提琴拉前奏曲」（第二幕，第一景）。

而在宮廷裡，國王的晨起和進宵夜均由音樂伴奏。晚會則由德・曼德農夫人主持，詩琴樂師馬爾丹・德・維澤和小提琴師安托萬・福格萊到場演奏。

37

對義大利人如實物般珍貴的小提琴，在法國人眼中則平凡得多了。他們認為小提琴只適合用來伴舞，用在音樂會上則平淡無奇。在特列伏編的字典中，「小提琴」一詞還帶貶義，如「傻子」、「無禮的人」等。

巴洛克時期的音樂(1600–1750)

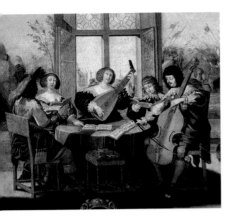

**亞伯拉罕‧博斯的
油畫：「聽」**

他們在演奏什麼曲子，是一首世俗康塔塔（當時它的形式還很小，只有一、兩名演員加樂隊伴奏）嗎？這類作品的題材往往反映神話或田園生活，在17世紀初的義大利很流行。法國作曲家們漸漸受到感染，也開始創作，譬如拉莫、克萊朗博和夏龐提埃。而在德國，巴哈只寫過幾部世俗的康塔塔，他較常寫的是教堂康塔塔。

38

羽管鍵琴

盧凱斯家族製作的羽管鍵琴以音色優美而名聞遐邇。

義大利風格

在17世紀末，隨著呂里去世，義大利音樂的影響進入法國，直抵宮廷。

古提琴和詩琴漸漸沒落，而羽管鍵琴無論在獨奏或伴奏中都日益重要。

弗朗斯瓦‧大庫普蘭 (1668–1733) 是最著名的羽管鍵琴手。他擔任過王室兒童的樂長*，也是國王的管風琴師。除了羽管鍵琴組曲外，他也寫過一本《羽管鍵琴演奏藝術》。他的一生都在孜孜不倦地追求「將法國風格和義大利風格融為一體」。在義大利風格的音樂會上傳達出法國風格，這就是他所謂的「融合風格」。他還有兩部題為《至尊》的作品，一部獻給呂里，一部獻給科列里。

17世紀的法國才剛認識小提琴，當時只作舞蹈伴奏用，此時才正式進入音樂會。

義大利的弦樂製造非常有名，技藝精湛的演奏家更是人人欽佩。法國小提琴家讓－瑪麗‧勒格列爾，以首席舞蹈演員和芭蕾舞教師的身份，在都靈待了四年。他與科列里的一位學生一起鑽研小提琴技巧。回到法國後，他被視為該時代最偉大的小提琴家。

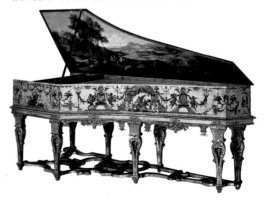

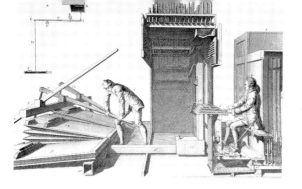

管風琴

必須由兩人合作：一人操縱氣囊，一人在鍵盤上演奏。

在德國

德國因義大利和法國的雙重影響而搖擺不定。

在北方，傳統的詩琴始終支配著作曲家們。作曲家們經常也是管風琴手*，所編的樂曲以前奏曲、托卡塔、帕蒂塔、眾贊歌、賦格曲和幻想曲居多。在南方，義大利的影響就顯著多了。

但是有一位作曲家卻把這些潮流統一起來：巴哈。我們可以在他的作品中同時看到法國、德國和義大利的音樂風格。

讓一塞巴斯蒂安·巴哈(1685–1750)

著名的管風琴大師，編寫的器樂曲很多（前奏曲、賦格曲、眾贊歌、協奏曲……）。如羽管鍵琴，他寫的《平均律鋼琴曲》和《哥德堡變奏曲》極負盛名。他為樂隊創作了《勃蘭登堡協奏曲》和《樂隊組曲》。

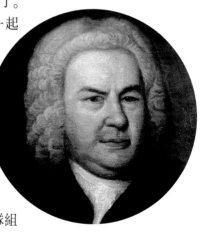

他同時也為單件樂器，如小提琴、大提琴、長笛……等編曲。他在晚年所寫的《音樂的奉獻》和《賦格藝術》，體現了他對音樂結構的精深理解。

他對各種風格作品的寫作技術瞭若指掌，因此寫來得心應手。他將和聲和複音音樂完美地結合起來。

讓一 塞巴斯蒂安·巴哈

巴洛克時期的音樂(1600–1750)

作為表達信仰的一種形式，教堂禮儀音樂遵循著傳統的道路 —— 複音音樂、對位法、經文釋義歌曲 —— 繼續發展。

在義大利

歌劇中的模式現在被借用到教堂音樂中，這就是以音樂會形式演出的清唱劇。題材純宗教性，沒有舞臺編導。通俗清唱劇後來在歐洲得到很大的發展，它與拉丁語清唱劇（採用聖經題材，用拉丁語演唱）正好形成對比。不過，拉丁語清唱劇的創始人賈科莫·卡里西米(1605–1674)卻對作曲家們有很大影響。

在法國

受到呂里排擠的宮廷音樂家們紛紛到教堂避難。他們在那創作了典型法國式的經文歌：單聲部、雙聲部或三聲部的小經文歌和大經文歌（帶樂隊和合唱隊）。庫伯蘭則寫了直接引用聖經的經文歌（譬如《黑暗中的訓示》）。

喬治·弗里德利克·韓德爾

他生於德國，但在義大利接受音樂教育，後來去了英國，並在那裡取得事業上的輝煌成就。他那受義大利影響很深的歌劇不光在倫敦，而且在全歐洲都受到熱烈歡迎。晚年他專攻清唱劇，而且用英語寫，以方便觀眾理解（《彌賽亞》、《耶弗他》）。

巴洛克時期的音樂(1600–1750)

在德國

海因里希・舒茨 (1585–1672) 在威尼斯先後向加布里埃利和蒙特威爾第學習音樂。最初學複音音樂，後攻宣敘調。他將在義大利學習的成果帶回德國。作品用拉丁語和德語創作，題材基本上是宗教性的（神聲小協唱、安魂曲、神聖交響樂）。

當時的德國——甚至全歐洲，政教尚未分離：「國王的宗教即是臣民的宗教」，而音樂依附著國教。德國北部新教占優勢，於是居民們遵循路德教派傳統（眾贊歌、合唱曲）；而德國南方則是天主教勢力強盛，義大利的影響於是隨處可見（清唱劇）。

巴哈始終在

德國的宗教音樂總是離不開一個名字：讓—塞巴斯蒂安・巴哈。他曾在多座城市的教堂裡擔任樂長*。巴哈受命創作宗教作品，數量極多。其中，康塔塔近300首、《S小調彌撒曲》一首、清唱劇多部（《聖誕清唱劇》、《馬太受難曲》、《聖約翰受難曲》）、一部聖母頌歌、經文歌多首、合唱曲多部……今天，人們對這些作品讚嘆不已；但當時的巴哈卻飽受人們的責難。有人將這些作品斥之為「眾贊歌畸變」或「和聲怪異」。總之，他的創新不被人看好。由此不難明白他何以不斷地從這個城市遷移到那個城市了（魏瑪、萊比錫……）。

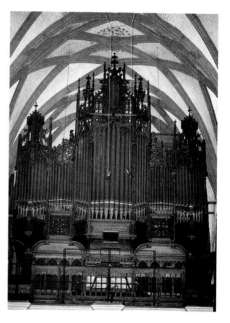

萊比錫大教堂的管風琴

巴哈長期在此擔任樂長。他常稱：「要是有人和我一樣努力，就會寫出和我一樣多的曲子。」

41

巴洛克時期的音樂(1600–1750)

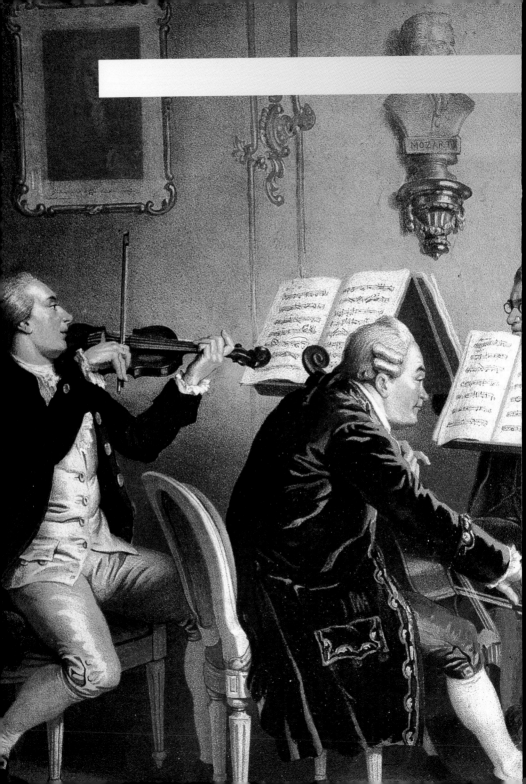

古典音樂時期(1750–1830)

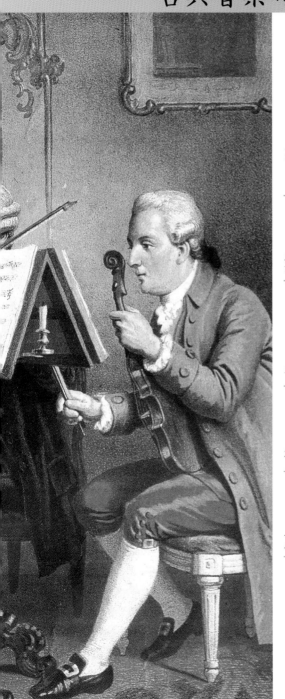

法國的
「諧歌劇論戰」

法國大革命

器樂演奏新形式

德國人的崛起

前浪漫主義

法國的「諧歌劇論戰」

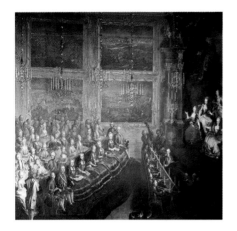

《羞愧的帕納索斯
山詩神》

格魯克的歌劇

1752年8月1日，義大利的一個劇團到法國宮廷表演諧歌劇，劇目叫《充當主婦的女僕》，由讓－巴蒂斯特·佩爾戈萊茲編寫。演出很成功，但卻使支持法國音樂的一派——國王拉莫——大失所望。一場論戰隨即爆發。論戰的另一派以王后、盧梭為代表。雙方你來我往、爭論不休，史稱「諧歌劇論戰」。

喜歌劇

到1762年，一個戲臺在真正可稱為劇院的大廳裡搭起（先是在布爾哥涅的公爵府，後來改在法瓦爾大廳，即今日喜歌劇院舊址）。從街頭賣藝到劇院演出，表演的形式起了很大的變化。喜歌劇的結構嚴謹起來，但群眾性卻減弱了。

克里斯多夫·維利巴爾德·格魯克
(1714–1787)

他致力於將質樸、自然的風格表現在舞臺上。抒情歷史劇*（用說唱的方式敘述歷史）是他看重的形式。在他眼裡，一切與劇情無關的裝飾音、練習曲*、華采的表現等，都是不需要的。他還廢除咏嘆調，原因是嫌它拖沓。對舞蹈也不客氣，如果舞蹈與劇情無關的話。他對各種樂器的音色很重視，因為它們在為宣敘調伴奏的同時，能加強劇情的表現力。

古典音樂時期
(1750–1830)

1789年爆發的大革命給法國社會帶來極大的動盪，音樂也出現了重大的變化。在此之前，它一直為資產者和貴族所專享，現在它走上街頭和廣場，一般人也一樣可以享有。

音樂的角色

參加1789年大革命的領袖們看出，音樂是一門很有用的藝術——它可以做為媒介，以說唱的形式，將革命的信息迅速傳到四面八方。音樂家們努力為合唱隊*和龐大的樂隊編曲，銅管樂和打擊樂的曲子尤其受到歡迎。

　　戈塞克被任命為節日慶典總監，他寫了大量的應景作品（即專為特定慶祝活動而作的），包括《自由頌》、《共和國的勝利》……

歌劇

歌劇院本來是貴族階層特權的象徵，巴黎人民一開始將其關閉。後來它獲准開放，但只許上演親革命的作品。

　　再往後，各種各樣的歌劇院就到處林立了（巴黎有近60座歌劇院）。普通人於是可以進入歌劇院欣賞當時很流行的義大利歌劇，或是觀看由法國戲劇家梅于勒、勒絮尼等人寫的作品。

dansons La Carmagnolle vive le Son vive le Son dansons La Carmagnolle vive le Son du Canon.

街頭歌手

老百姓湧上街頭去看歌手演唱，歌手除演唱之外也兼賣歌詞。這些文字中，擁護革命的或反對革命的都有。平民們也喜歡跳舞：「不管穿的是好鞋子還是木屐，人們在風笛和笛聲的伴奏下，興高采烈地舞著。」

45

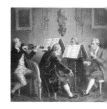

古典音樂時期
(1750–1830)

器樂演奏新形式

《音樂會》

該幅作品由畫家A. 凡桑所作，但長期被誤認為出自弗拉戈納的手筆。

在1750年至1830年期間，作曲家們漸漸捨棄通奏低音*的創作原則。

新形式是什麼？

奏鳴曲

它與18世紀初的組舞曲式類似，但結構更完整。一般為鍵盤樂器（這是現代意義鋼琴的開端）編寫，包括三個或四個樂章：快板、行板、小步舞曲、終樂章。

第一樂章的編寫有明確的規範，它應有：呈示部、展開部、再現部和終樂章。這種寫法就是所謂的「奏鳴曲式」。

· 呈示部：先出現第一主題，漸漸引入性質不同的第二主題；

· 展開部：兩個主題交融、疊合、衝突或平行發展；

· 再現部：兩個主題以最初出現的形式或類似的形式再現，再帶出結論段（尾聲）。

奏鳴曲與奏鳴曲式是不同的兩回事。奏鳴曲是為單件或兩件樂器編寫的曲子，奏鳴曲式是一種寫作手法。因而，一部為樂隊編的曲子可以包括一個以奏鳴曲式（呈示部、展開部、再現部）編寫的樂章。

46

古典音樂時期
(1750–1830)

交響曲

該詞源自古希臘語，意思是
「樂器總體組成」。

交響曲發端於序曲，而
序曲由樂隊演奏，早先作為
歌劇的引子部分，後來才獨
立出來。

在18世紀末，交響曲由
四個樂章組成。

德國的曼海姆樂團有47
位演奏家，他們把交響樂散布
至全歐洲。樂團指揮卡爾·斯塔米茨也兼作
曲。他的作品摒棄通奏低音*，引入單簧管和其
它樂器，並且用同一樂句中強弱音的快速明顯
對比來打動聽眾。

列德歌曲

這是通常用鋼琴伴奏的單聲部聲樂作品。歌詞
選自詩歌。旋律須與歌詞搭配。

室內樂

它在私人沙龍裡風行一時，通常由業餘演奏者
表演。

鍵盤奏鳴曲尤為興盛。不過，由幾件樂器
組成的小型形式也開始出現，如三重奏、四重
奏。

以後更有五重奏、六重奏、八重奏等多種
形式出現（通常包括管樂器）。

「18世紀的樂隊」，
由弗朗茨·布魯根
指揮

樂隊的基礎是四把小提
琴、兩支笛或兩支雙簧
管、兩支巴松管。後來
又漸漸加入兩支單簧
管、兩支法國號、兩支
小號和定音鼓。樂隊的
成員從20人至60人不
等。

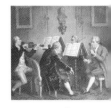

古典音樂時期
(1750–1830)

德國人的崛起

德國公國之一的奧地利漸漸強盛。它的首都維也納成為全歐洲的重鎮。維也納在音樂領域的成就如此輝煌，以致海頓說道:「全世界都懂得我的語言」。

海頓、莫札特都被吸引到維也納，但他們的作曲家生涯有天壤之別。

弗朗茨 · 約瑟夫 · 海頓
《創世記》

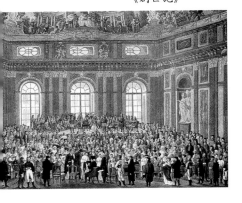

弗朗茨 · 約瑟夫 · 海頓 (1732–1809)

他起先在艾斯特哈齊親王府當樂隊指揮和教堂樂長*。

任職期間，他寫下了大量王府慶典作品。

艾斯特哈齊親王去世後，也就是他在王府服務了三十年之後，他得以較不受束縛和有較多的自由外出旅行。他去了倫敦，在那裡結識韓德爾，並寫了《倫敦交響曲》。回到維也納後，他創作了多部合唱曲（《創世記》、《四季》）。

他的器樂作品很多:100多首帶標題提示的交響樂（《驚愕》、《奇蹟》、《告別》……），將近80首四重奏，若干三重奏和眾多的鍵盤奏鳴曲、協奏曲……

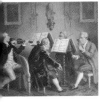

古典音樂時期
(1750–1830)

48

就像一般音樂家常受到的待遇一樣，海頓在王府裡被視為「下人」，得穿僕人的服裝。他的工作就是滿足親王對音樂的興趣。繁重的任務除了要為樂隊和合唱隊作曲外，還要組織交響樂和歌劇的排練，以及在無數的王府晚會上指揮樂隊。

沃爾夫岡・阿瑪迪斯・莫札特 (1756–1791)

受到提琴手父親的鼓勵，莫札特自幼就開始創作各種體裁的作品：交響樂、室內樂、歌劇，也寫過正劇（《狄托的仁慈》）、諧歌劇（《女人心》）、歌唱劇（《魔笛》），後者是混和喜歌劇和諧歌劇的成分，用德語創作的。

　　他的樂隊器樂寫作以交響曲為主（41部）。他還創造了鋼琴協奏曲形式，共有21部作品。他也寫過一部單簧管協奏曲。

　　他也寫鍵盤奏鳴曲、弦樂四重奏、五重奏等。

　　至於宗教作品，他有為數眾多的彌撒曲（現在已成為音樂會的曲目，而非單純扮演宗教禮儀角色），以及特別是在他生命晚期所寫的一部安魂曲。

巴巴格諾

《魔笛》一劇中的捕鳥人

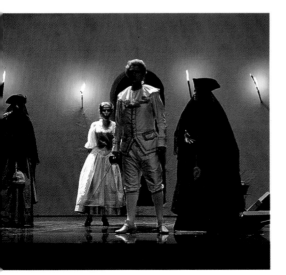

《唐璜》

莫札特的歌劇

49

莫札特曾為薩爾斯堡大主教工作，但他受不了主教府的服務條件——他不願同僕人們一起吃飯。他還譏諷他的音樂家同事們是「一幫頭髮亂蓬蓬的平庸之輩」。1781年，他為獲得自由而辭去在主教府的差事。

古典音樂時期 (1750–1830)

前浪漫主義

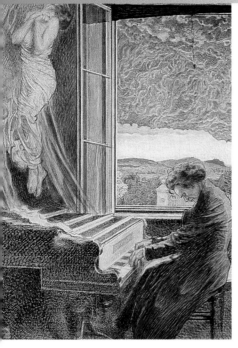

18世紀末誕生的三位音樂家，後來在各自的領域裡為19世紀的音樂留下深刻的影響。

路德維格·馮·貝多芬(1770–1827)以全新的手法處理器樂音樂。卡爾·瑪利亞·馮·韋伯(1786–1826)接著對德國歌劇的問世有重大貢獻。最後，弗朗茨·舒伯特(1797–1828)以他的列德歌曲，創造性地將歌詞與樂曲完美地接合起來。一般認為，他們屬於在古典音樂(海頓、莫札特)與19世紀浪漫主義音樂之間承先啟後的音樂家。

路德維格·馮·貝多芬

貝多芬的作品與他的生平緊密相連，大致可分為三個階段：

· 在1800年之前，他是技藝精湛的鋼琴家，寫下了很多鋼琴奏鳴曲，如第一鋼琴協奏曲,《第一交響曲》……

· 在以後的歲月裡，他的耳朵開始重聽。於是他放棄鋼琴家的生涯，轉而作曲(七部交響曲、多部鋼琴協奏曲、鋼琴奏鳴曲，歌劇《費加洛婚禮》)。他所用的形式雖是古典的，但卻有重大發展。

· 晚年兩耳完全失聰後，他的行為變得很保守。他用舊有形式（賦格、對位*）創作，寫下最後幾部四重奏、奏鳴曲和特別值得一提的《第九交響曲》。在該部作品中他引入合唱隊*。

貝多芬和他藝術家的一生

他是一位獨立、酷愛自由且自負的藝術家。在一次獨奏會上，他居然中途退場，並高呼「我才不為那些豬演出！」原因只是有人在大廳裡說話。另一次，他在給里切諾夫斯基親王的信中寫道：「陛下，您之所以為親王，只因好運的誕生；但我之所以有今天，全憑自己的努力。世上的親王有很多，而貝多芬只有我一個！」

50

古典音樂時期
(1750–1830)

弗朗茨・舒伯特

在他短暫的一生，留給後人許多的作品。計有10部交響曲，多部四重奏、五重奏、三重奏，眾多的鋼琴曲及數百首列德歌曲。

他創作的列德歌曲，採用德國詩人席勒、歌德、海涅的作品作歌詞，用鋼琴伴奏。歌詞與歌曲生動完美地結合，將列德形式提高到爐火純青的境地。

舒伯特的旋律明快流暢，不管是列德歌曲、交響曲或四重奏，無一例外。

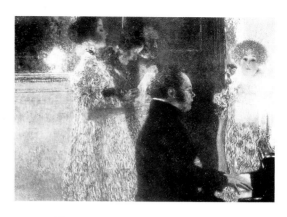

誰是舒伯特的聽眾？

他不為不知姓名的公眾作曲，只為一些定期舉行友好聚會的年輕朋友——一些「舒伯特崇拜者」作曲，並在這些聚會中發表他的列德歌曲。

卡爾・瑪利亞・馮・韋伯

他是享有盛名的指揮家。作為德累斯頓歌劇院的樂隊指揮，他常在那裡指揮上演自己的作品。

《自由射手》是他創作的多部歌劇之一，演出後獲得很大成功。韋伯是德國歌劇的創造者，他用民間傳說寫作，並且使用「主導動機」手法（特定的一段旋律，代表某個人物或意圖。人物或意圖再現時，該旋律再次奏出）。在序曲中，觀眾可以聽到全劇的主導動機。

卡爾・瑪利亞・馮・韋伯肖像

卡羅琳・馮・巴圖亞繪

51

古典音樂時期
(1750–1830)

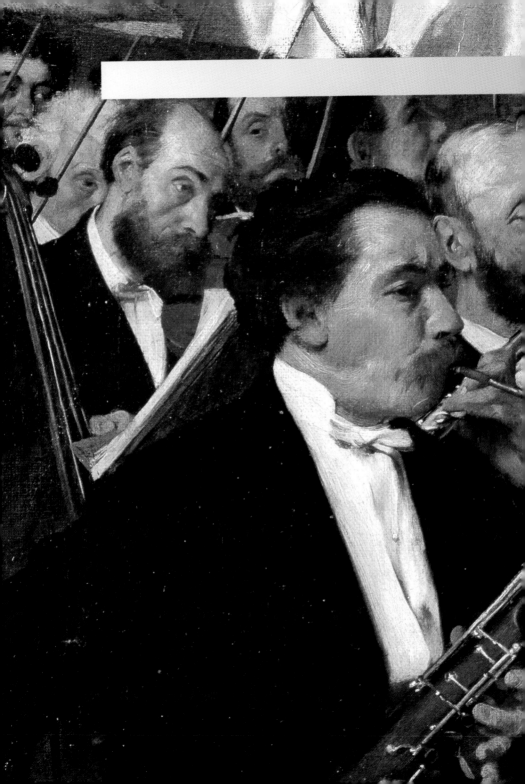

新時代

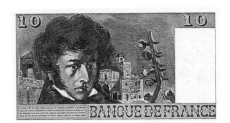

白遼士

藝術家崇尚自由：「他們出10萬法郎要我簽署某些作品，而且說未來的發展不可限量。我氣得馬上就拒絕他：我就是這麼一個人！」

浪漫主義時期與19世紀

薩克管

除薩克管外，阿道爾夫·薩克斯還發明了薩克號，對其它樂器（如低音單簧管）也作了改進。

在法國，經過1830年和1848年兩次大革命，浪漫主義已經開始顯露出來。受到18世紀哲學家伏爾泰及盧梭等人的推動，新的思潮，如對大自然的熱愛和對自由的嚮往等，在19世紀充分地表現出來。

與其他藝術家一樣，音樂家們鍾情於不受拘束、自由自在的生活。對遠方的世界及其他國家極感興趣的同時，他們也致力於創造獨特、新鮮的事物。李斯特這樣評說蕭邦的作品：「美極了，因為它們是全新的」。

為了完整表達自己的感情，他們毫不猶豫地突破18世紀建立起來的音樂形式。

作品的長度開始走向極端：短到不足一分鐘（某些鋼琴小品），或長到超過數小時（若干交響曲和歌劇）。

音樂家們互相提攜。他們重新聚集在一起和組織新樂隊（科洛納音樂會、扎穆勒音樂會、音樂學院音樂會等），以方便大家欣賞他們的新作品。

工業革命帶來的技術進步，使音樂獲益匪淺：鋼琴改進，管樂器革新（木管樂器帶鍵系統，銅管樂器加上活塞裝置）。阿道爾夫·薩克斯發明一組新樂器：薩克管。

19世紀上半葉

人才薈萃的巴黎

弗朗茨·李斯特在1838年寫道:「鋼琴是我的語言,我的生命……我的願望、夢想、歡樂、痛苦……」

19世紀前葉是鋼琴雄霸樂壇的時期。

鋼琴加上自己的獨奏形式令音樂家們倍感興趣,因為它不僅可以傳達最深沉的感情,又可以使演奏家將技藝發揮得淋漓盡致。

這些音樂家有誰呢?就鋼琴作曲家而言,弗雷德里克·蕭邦(1810-1849)是波蘭人,弗朗茨·李斯特(1811-1886)是匈牙利人。他們來到巴黎演出,出神入化的技藝,使同時代的人為之傾倒。

以教鋼琴維生、用鋼琴說話的蕭邦,其作品幾乎都是鋼琴曲。他儘量避開公眾,只在私人沙龍裡表演他的創作。技巧不再是創作的目的,而是一種表達音樂的手段。因此,我們不能將他寫的練習曲看成是一般的練習,它們其實是音樂會的精品。他的作品,如夜曲、即興曲或謠曲,與現成曲式毫無共同之處。

埃拉爾鋼琴

還好有塞巴斯蒂安·埃拉爾的改進,包括使快速重彈相同音符成為可能的雙擒縱機構;以及對琴體的加固——加固琴體無異於加強琴弦張力,亦即加強樂器的表現力,鋼琴有了長足的改進,幾乎成了新樂器。由於它的表現力大為提高,那時仍認為難以做到的表現方式於是成為可能。

55

浪漫主義時期與
19世紀

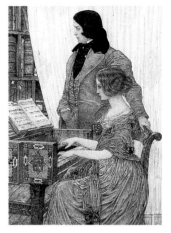

克拉拉和
羅伯特‧舒曼

舒曼也想當鋼琴演奏家，但在一次事故後放棄了。他的鋼琴作品有短而不受拘束的（《童年情景》、《狂歡節》、《畫冊書頁》），也有大型作品（《交響練習曲》）。

李斯特對帕格尼尼戲劇性的輝煌技藝欽佩不已，也因此啟發他寫出一系列技巧精湛的作品（《超級練習曲》）。 他是鋼琴交響詩之父。這些作品結尾部分的高難技巧不僅令人難以置信，也使人如痴如醉地沈醉於音樂之中。

他將名家作品，如舒伯特的列德歌曲、貝多芬的歌劇詠嘆調、交響曲等，改編為鋼琴曲，受到眾人的稱讚。他試圖在這些作品裡用鋼琴再現樂隊的音響。

他還創造了一系列加強鋼琴音響的技巧手法，如「雙手雙主題聯奏」。

李斯特於1848年離開巴黎前往德國，並在那裡投入樂隊的工作。

作曲家們全都在巴黎嗎？

生活在德國的費利克斯‧孟德爾頌(1809–1847)是一位作曲家和優秀的鋼琴家。他來巴黎作巡迴演出。所作的鋼琴曲呈古典結構（《奏鳴曲》、《無言歌》）。

他在萊比錫創辦一所音樂學院並致力於它的發展。後來該學院成為重要的音樂中心。

羅伯特‧舒曼(1810–1856)為該音樂學院的鋼琴教授。

浪漫主義時期與
19世紀

費利克斯‧孟德爾頌
他對古典作品感興趣。20歲那年，在巴黎指揮上演巴哈的《馬太受難曲》。該作品在巴哈生前從未演出過。

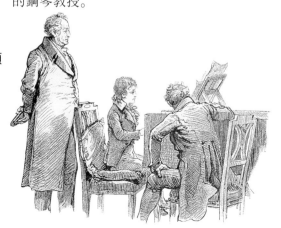

19世紀下半葉

在德國

約翰內斯・布拉姆斯(1833–1897)是克拉拉和
舒曼的友人。他寫了大量鋼琴作品(《匈牙利舞
曲》、舒曼、韓德爾、帕格尼尼主題變奏曲)。
仰慕貝多芬的他喜歡結構脈絡分明的古典形
式,如變奏曲、奏鳴曲。這在當時被視為反動
和反對樂曲新形式(如李斯特和華格納的作品)
的表現。

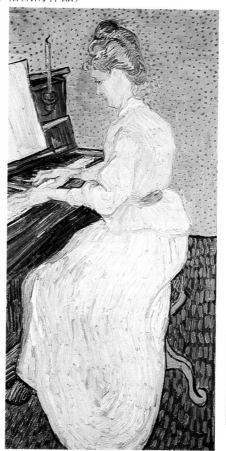

《正在彈奏鋼琴的
瑪格利特・嘎歇》
文森・梵谷繪

在法國

卡米耶・聖桑(1835–1921)為
法國鋼琴流派奠定基礎。

　　他也喜歡古典風格。與李
斯特相反的是,他希望作品含
蓄雅致。他對那些「狂熱追求
表現力」和「連奏練音的乏味
風格」的人感到不滿。

　　喬治・比才(1838–1875)
寫了四手聯奏的《兒童組曲》,
後又將其改編為樂隊樂曲。

　　加布里埃爾・佛瑞(1845–
1924)在19世紀末期創作了眾
多作品(《即興曲》、《船歌》、
《夜歌》、《序曲》),以及四手
聯奏的鋼琴《洋娃娃組曲》。

57

浪漫主義時期與
19世紀

19世紀上半葉

這時，交響樂尚未流行，人們仍處在讚美歌手高超技藝的階段。

評論家儒勒・大衛寫道：「要使交響樂在法國紮根，則小提琴必須像男中音那樣張大嘴巴，大提琴要像男高音那樣將手放在胸前，而雙簧管則須有女歌手耶妮・戈隆小姐的氣勢，臺風穩健、中氣十足。」

在法國

赫克托・白遼士 (1803–1869) 在《幻想交響曲》中將音樂與文學密切結合起來。

他的作品印有相當詳盡的文字說明，在音樂會上散發，以方便聽眾理解。人們稱此為「標題音樂」。

在這部作品中，他還使用了稱作「固定概念」的原則。女歌手（他當時正愛戀著她）由一段旋律幻化體現。該樂句在全部五個樂章中反覆多次。

他不是鋼琴家，所以他感興趣的是樂隊演奏和樂器效果。在《哈羅爾德在義大利》這部作品中，他特意安排中提琴獨奏。

58

赫克托・白遼士

他偏愛大樂團、大合唱隊。他創作的《感恩讚》須有 1000 名演員表演（合唱隊員200人，分為兩個合唱隊*，再加600名兒童組成的兒童合唱隊。樂隊隊員200人，加一架管風琴）。

浪漫主義時期與19世紀

在1844年，他寫了音樂評論《樂隊與樂器配置法》。

作為記者、音樂評論家和作家，他為捍衛樂曲的新形式而戰鬥。

他的音樂語言著實令人震驚，其中有一些作品是真正的傑作，如《幻想交響曲》、《安魂曲》；而另一些作品，如《哈羅爾德在義大利》、《羅密歐與茱麗葉》則受到冷落。

在德國

舒曼和孟德爾頌在寫作上繼承貝多芬和舒伯特的傳統。他們所編的樂隊樂曲遵循古典準則(人員較少，樂曲分四個樂章)，這一點則與白遼士相反。

孟德爾頌的交響曲也帶提示性標題，如《義大利交響曲》、《蘇格蘭交響曲》，但簡略而無文字評論，所以與標題音樂是不同的。

弗朗茨・李斯特
交響詩是他最喜愛的曲式。

19世紀下半葉

分歧已經確立。

在德國，李斯特受白遼士的影響，創造了標題音樂的新形式：交響詩。

交響詩

它是有聲的畫。獨章，主題選自某文學作品、某畫、或直接來自作者自己的體驗。採用此手法創作的作曲家頗多（李斯特：13部，法朗克：4部，聖桑：4部，蕭松：3部）。

浪漫主義時期與
19世紀

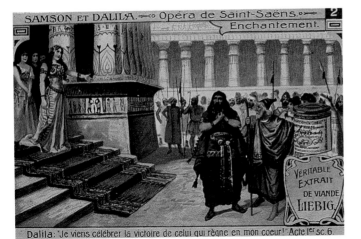

Dalila: "Je viens célébrer la victoire de celui qui règne en mon coeur!" Acte Ier sc. 6.

純音樂

並非所有的音樂家都喜歡這種曲式。身為鋼琴家與樂隊指揮的約翰內斯‧布拉姆斯 (1833–1897) 認為音樂本身自足，無需任何外來的幫助。這就是所謂「純音樂」。布拉姆斯的創作嚴守該原則。他的作品中沒有任何文字描述，也沒有標題。

他對文藝復興時期的複音音樂和古典大師莫札特、貝多芬等人的作品有精深理解。他的作品風格浪漫，形式古典，即樂曲的主題激情洋溢（浪漫主義），曲式結構嚴謹（古典主義）。他寫過4部交響曲、多部小夜曲和協奏曲。變奏曲是他喜歡的曲式，在創作中經常使用（第四交響曲第四樂章）。

法國音樂東山再起

有兩位作曲家在倡導交響樂的振興，他們是塞扎爾‧法朗克和卡米耶‧聖桑。

塞扎爾‧法朗克 (1822–1890) 本來是比利時人，1833年他遷到巴黎定居，除作為管風琴手外，也在巴黎高等音樂學院教書。

他的交響樂作品採用循環形式，即起初出現的主題在隨後各章中循環出現，從而獲得一體化的效果。

他寫過一部交響曲、若干鋼琴與樂隊變奏曲和多部交響詩。

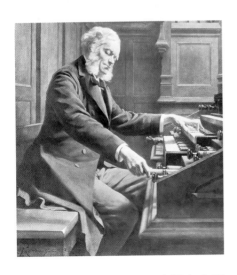

塞扎爾‧法朗克在聖
一克洛蒂爾德教堂

60

浪漫主義時期與
19世紀

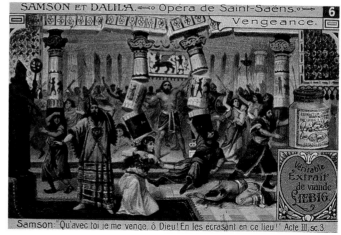

SAMSON ET DALILA. Opéra de Saint-Saëns.
Vengeance.

Samson: "Qu'avec toi je me venge, ô Dieu! En les écrasant en ce lieu!" Acte III, sc.3.

卡米耶·聖桑是作曲家、鋼琴手、管風琴手和作家。作品散發異國情調（《參孫與達麗婭》《阿爾及利亞組曲》）。他推崇並宣傳18世紀法國作曲家拉莫的作品。他是法國作曲家中最早譜寫鋼琴協奏曲的人。

創作力旺盛的聖桑寫過5部交響曲、4部交響詩，以及眾多的鋼琴、小提琴、大提琴協奏曲。鋼琴與樂隊組曲《動物狂歡節》極享盛名。

法朗克和聖桑積極促成法國作曲家協會的成立。1862年，該協會成立，它為介紹青年作曲家的作品提供了便利。

新曲式

在19世紀初期，孟德爾頌、舒伯特、蕭邦和李斯特等優秀的鋼琴家為鋼琴寫下了大量的協奏曲，其它樂器，如小提琴、大提琴也開始擔任獨奏角色。

從1850年起，作曲家們致力追求一種更為自由的表達形式：協奏曲（法朗克的《交響變奏曲》、 佛瑞的《大提琴哀歌》和《小提琴搖籃曲》、蕭松的樂隊曲《詩》）。

而樂隊組曲則源自舞臺音樂（戲劇配樂音樂）：作曲家們從中挑選出若干段落組成新曲，如喬治·比才的《阿萊城姑娘》，夏布里埃的《西班牙》， 以及佛瑞的《佩里亞斯與梅麗桑德》便是如此。

聖桑的
《參孫與達麗婭》

在加沙，在基督出現之前，菲利士人逼迫希伯來人服勞役。希伯來人參孫由於頭髮的緣故，具有超人力量，也因此為民族的解放帶來希望。達麗婭是一位漂亮的菲利士姑娘，她誘使參孫墜入愛河，並剪去了他的頭髮。參孫因此被抓去關了起來。後來，他祈求上帝再次賜予神力。恢復力氣的參孫奮力推倒神廟支柱，最後與菲利士人同歸於盡。

61

浪漫主義時期與
19世紀

聲樂

迪特里希・費舍爾
─蒂斯庫

20世紀歌手,擅長演唱
列德歌曲。

古斯塔夫・馬勒的
音樂盒

盒子中會不會
有布拉姆
斯的一首
《牧羊
女歌》
呢?

在德國:列德歌曲

「列德」是指將德語寫成的浪漫主義詩歌譜成
曲子。

舒伯特在14年期間,寫了600餘首列德歌
曲。他在作品中致力於傳達原作的意境。

羅伯特・舒曼 (1810–1856) 對歌詞加以評
論,主張每個詞的涵義都以音符表現。在他看
來,「選用不適宜的字譜曲簡直可憎」。

鋼琴也不再單純用於伴奏。與人聲一樣,
它也具有了傳達感情的能力。鋼琴獨奏形式出
現在序曲和尾聲中。

列德歌曲的題材有婚姻的不幸福、對大自
然的體驗等。布拉姆斯寫過200餘首。他從民歌
中汲取靈感 (譬如《牧羊女歌》,我們今天仍可
在很多音樂盒中找到),也寫了不少
敘事性的和宗教性的歌曲,還將歌
德詩篇寫入樂曲中。

在法國:
浪漫曲和旋律

浪漫曲在 1750 年前後出現。
它通常是單聲部或雙聲部,
內容抒情,結構簡略,這是
為了便於人們記憶和避
免出錯。

62

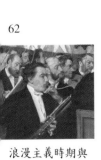

浪漫主義時期與
19世紀

與列德歌曲不同之處在於：鋼琴僅作伴奏，而且很簡短。

浪漫曲發源於田園情歌，後者則與宮廷艷曲有關，著名的例子有馬蒂尼編的歌曲《愛情的歡娛》，用吉他伴奏。

旋律

它指歌詞選自詩篇、由人聲演唱和帶伴奏的形式。

白遼士對旋律的發展有很大的貢獻，譬如《夏夜》，這是根據泰奧菲爾·戈梯埃的詩歌編寫的六首聲樂套曲。夏爾·古諾(1818–1893)也創作了近200首。

亨利·迪帕克 (1848–1933) 則為波德萊爾的詩歌譜曲。

《愛情與大海之詩》是歐內斯特·蕭松(1855–1899)專為女高音和樂隊譜寫的。

列德歌曲與旋律

李斯特寫過70餘首列德歌曲和旋律，列德歌曲選用德語詩篇（歌德、席勒……），旋律選自法國詩人的作品（雨果、繆塞……）。

華格納對德語或法語不加選擇，他譜有五首女聲作品。

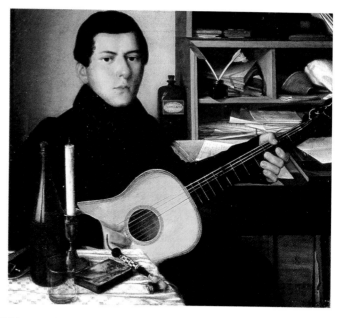

吉他

人們曾經很流行用這種樂器為浪漫曲伴奏。「對買不起豎琴的人最適合」，韋克蘭寫道。某些作曲家，如白遼士、索爾、帕格尼尼，對它很感興趣，甚至為它編寫獨奏曲。白遼士在他的音樂論著中抱怨使用它的人日漸減少，以致它可能被拋棄或遺忘。在19世紀末期，「吉他」一詞在俗語中意思為「老調重彈」，而「吉他手」則是「喋喋不休的人」。

63

浪漫主義時期與
19世紀

室內樂

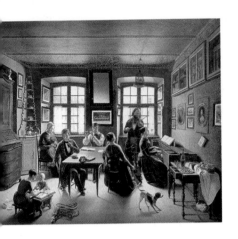

家庭業餘音樂會

它指人數有限的樂隊演奏形式，如奏鳴曲、三重奏、四重奏、五重奏、六重奏等。

公眾如何看待室內樂呢？

在19世紀上半葉，對室內樂感興趣的人並不多。通常是以家庭為單位，由業餘愛好者演出。後來，在加入炫示技巧的成分後，公眾開始感興趣，職業音樂家也漸漸受到重視。

到了19世紀下半葉，室內樂愈來愈普及。於是，音樂會的曲目開始分成兩種趨勢：一是交響曲，二是室內樂晚會。

作曲家的態度如何？

李斯特和華格納對室內樂漸漸厭棄，但舒曼、孟德爾頌和布拉姆斯則依循著古典的風格繼續創作。

在法國，1871年成立了全國音樂協會，它大力倡導室內樂。協會經常邀請著名音樂家演出音樂會，法朗克、聖桑和愛德華‧拉勞(1823–1892)都是這些活動的中堅。

浪漫主義時期與
19世紀

以前，每個主教區都設有學校教唱素歌，這種
情況一直持續到法國大革命爆發。在19世紀初
期，資產階級社會終於擺脫教會束縛。教堂管
風琴被拿來出售，唱經學校則不再受到人們重
視，在1848年，更被明文撤銷。

　　路易·亞伯拉罕·尼德梅耶(1802–1861)
決心重建音樂學校以傳授素歌。19世紀作曲家
在研究巴哈、韓德爾、帕萊斯特里那的舊譜時，
發現並宣傳若干被遺忘的作品（孟德爾頌再演
巴哈的《馬太受難曲》，克萊蒙發現13世紀《聖
－夏佩爾教堂歌曲》）。

清唱劇

清唱劇是宗教音樂中的主力。

　　在德國，孟德爾頌寫過《聖保羅》、《伊利
亞》；舒曼創作了《世俗故事》；李斯特則有《聖
伊利薩白》。在法國，白遼士寫了《童年基督》；
聖桑有《聖誕清唱劇》；法朗克有《救世曲》；
馬斯內寫了《瑪麗·馬格德萊娜》。

　　管風琴是教堂特有的樂器。宗教音樂作曲
家大多同時也是管風琴手*和樂長*（譬如法朗
克之於聖－克洛蒂爾德教堂，聖桑之於聖－梅
利教堂，佛瑞之於馬德萊娜教堂）。在祭祀儀禮
中即興發揮仍是不成文的慣例。

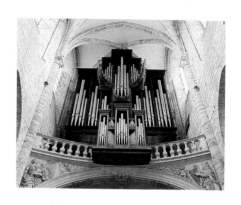

管風琴

大革命之後很多管風琴
不是失散便是遭到損
毀。從1834年起，阿里
斯蒂德·卡瓦那－科
爾在法國、比利時、荷
蘭和英國修復了近500
架管風琴。

65

浪漫主義時期與
19世紀

其他各種流派

穆索爾斯基的一芭
蕾舞劇的服裝設計。

18世紀是歐洲的世紀。法國大革命以及隨後拿破崙的連年征戰，激起了各國的愛國情緒，民族主義開始覺醒。

俄羅斯、西班牙、中歐各國和斯堪地那維亞半島各國的藝術家們，紛紛在傳統和民間文化中，尋找自己的民族特色。

俄羅斯流派

崛起於19世紀初期。受格林卡的影響，五人集團（巴拉基列夫、居依、鮑羅廷、里姆斯基—科薩柯夫和穆索爾斯基）的創作，體現俄羅斯民間歌謠特有的節奏及旋律。

他們的同胞彼得・依里奇・柴可夫斯基(1840–1893)寫了六部交響曲、多部協奏曲、四重奏和歌劇（《依戈爾王子》、《黑桃皇后》），同時也對芭蕾舞音樂有深遠的影響（《天鵝湖》、《胡桃鉗》、《睡美人》）。

在波希米亞

貝德里希・斯美塔那 (1824–1884) 的眾多作品中，包括六首交響詩套曲《我的祖國》（其中第二曲為《摩爾道河》）。曾經訪問美國的安東・德沃夏克(1841–1904)，他的作品題材則相當廣泛，傑作當推《新世界交響曲》（第二章使用黑人靈歌《甜蜜家園》的旋律）。

在挪威

愛德華・格里格(1843–1907)創作的《培爾・金特》有兩個樂隊組曲。他還為鋼琴編寫了《挪威舞曲》。

浪漫主義時期與
19世紀

浪漫主義歌劇

19世紀是文學與音樂的世紀。

歌劇鮮明地反映各民族的特色，並將人類的各種情緒抒發得淋漓盡致。

歌劇常從莎士比亞、歌德、席勒、普希金、雨果……的文學名著改編而來。

米蘭的拉斯卡拉歌劇院

義大利歌劇的名作均在這個大廳裡上演

在義大利

義大利歌劇對歌曲精益求精，對樂隊則講究輝煌效果。

19世紀前期的羅西尼、多尼采蒂和貝里尼三人創作的傳統歌劇各具特色。

喬阿契諾·羅西尼 (1792–1868) 寫了一系列正劇和諧歌劇，諧歌劇尤為出名，如《塞維勒的理髮師》、《威廉·退爾》。

從1815年起，為避免歌唱者的表現太過誇張，他自己在樂譜上規定裝飾音，並縮短詠嘆調的長度；從另一個角度看，他賦與樂隊更重要的角色——演奏須與情節發展密切結合。

文森佐·貝里尼 (1801–1835) 以創作歌劇為主，《夢遊女》、《諾爾瑪》是其代表作。

他對蕭邦、孟德爾頌、威爾第和華格納等作曲家影響很大。

蓋埃塔諾·多尼采蒂 (1797–1848) 寫了70部歌劇，但使他為人所知的卻是一部正劇：《拉美莫爾的露契姬》。

67

浪漫主義歌劇的主題有哪些？

· 與不公正和權勢抗爭的英雄

· 無法如願以償、只好走上死亡的愛情悲劇

· 女人

· 大自然、宗教、迷信

浪漫主義時期與19世紀

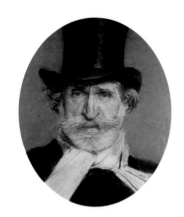

朱塞佩·威爾第(1813-1901)

他吸取各個流派的精華，成名作是《納布科》（觀眾認同該劇，街上到處有人傳唱）。

在《行吟詩人》、《弄臣》、《茶花女》等劇中，旋律極富表現力，配器精湛但不過分。

他的作品氣勢磅礴，如《阿依達》（埃及歷史劇，首場公演在開羅舉行）和《堂卡洛斯》（該劇應巴黎歌劇院的要求而作）。

在晚年，他與劇作家＊阿里戈·博依托合作，創作了《奧塞羅》（在舞臺上展示重大主題：生死戀——唯有死才能解脫，仇恨，嫉妒……）和《法爾斯塔夫》（一部帶模仿與諷刺意味的作品）。

威爾第成就輝煌，享有無上的光榮。當時在奧地利封建王朝統治下的義大利人民，用他的名字作為愛國和統一的象徵：Victor Emmanuel Roi D'Italie（「義大利國王維克托·埃瑪努埃爾」V. E. R. D. I.「威爾第」）。

《茶花女》劇情反映現實，角色體現濃厚的人情味。

寫實主義要求歌劇主題應貼近人民的生活，角色應傳達常人的、但卻強烈的仇恨、嫉妒、復仇等情感。它與19世紀的音樂戲劇形成對比，因為後者通常是情節複雜而不真實，或是像華格納的作品那樣反映神話世界。賴恩卡瓦羅和普契尼是寫實主義的代表（普契尼：《波希米亞人》、《托斯卡》、《蝴蝶夫人》）。在法國，比才在寫實主義影響下，創作了節日氣氛、西班牙風情濃厚及有悲劇情節的《卡門》。

在德國：理查·華格納

理查·華格納(1813-1883)使歌劇面貌徹底改觀。

他認為抒情戲劇不應是簡單的消遣娛樂，主張歌劇的主題須選自民間傳說或神話，將各種藝術形式融為一體。作曲家同時也應該是詩人（華格納自行編寫歌劇的臺詞）。

這些變化是如何表現的呢？華格納廢棄傳統的歌劇框架，取消宣敘調和歌謠，以連續的旋律段演奏來取代。他採用「主導動機」寫法，

也就是使用一段旋律組合來象徵特定人物或意念，它在劇中有規律地反覆出現。

華格納幾乎專事歌劇創作，主要有：《鬼影船》、《湯豪舍》、《羅恩格林》、《特利斯坦與依索爾德》與《歌唱大師》。

巴伐利亞國王路德維希二世頗讚賞他，資助他在拜羅依特修建一所歌劇院專門上演他的作品。該歌劇院在1876年落成。首次公演的作品是他的四部曲《尼伯龍根指環》。

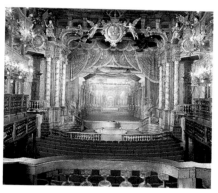

拜羅依特劇院
正在上演華格納的《女武神》。

在法國

歌劇

從18世紀的抒情悲劇演變而來，屬於嚴肅的劇種，從頭至尾的演出都是以歌唱為主。

它的藝術特點可以從宣敘調和歌曲的使用、象徵民眾的合唱隊以及舞蹈中看出來。樂隊使用多種不同的樂器，以變化音響效果和加強描述力。

而題材也不再取自遠古時期。反映中世紀的、當代的生活均可以是表演的題材。愛情、英雄氣概、犧牲壯舉等，紛紛被搬上舞臺。場面的氣勢要大，情節需激動人心（舞臺上多有群眾戲，或騷亂、遊行之類的場面）。視覺效果遠比情節和音樂來得重要。

斯湯達爾曾如此描述當時人們欣賞歌劇的樣子：「上劇院在巴黎是一種習慣，一種休閒娛樂的方式。觀眾經常遲到：他們對沒有場面的序曲不感興趣。大廳裡燈火輝煌，因為歌劇院是重要的聚會、辯論場所。人們來這裡除了看戲外，也可以聽歌……」

69

浪漫主義時期與
19世紀

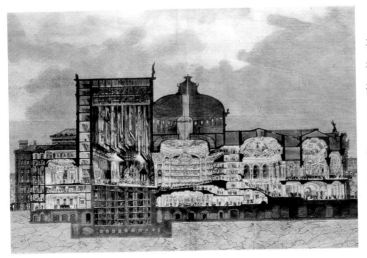

巴黎大劇院的剖面
由夏爾・加尼埃於1875
年設計建造，現在也稱
「加尼埃宮」。

重要的歌劇作曲家
有梅耶貝爾（《胡格諾教
徒》）、白遼士（《本韋努
托・切利尼》，《浮士德
的沉淪》）、奧芬巴赫
（《霍夫曼的故事》）、拉
勞（《依斯國王》）和比
才（《採珍珠者》）。

喜歌劇

它朝兩個方向演變：一
是形式莊重，注重人物
感情表達的抒情戲劇；二是追求輕鬆活潑的輕
歌劇。

抒情戲劇善於烘托氣氛，深入刻劃人物內
心（它不強調群體效果）。主題嚴肅，對話可用
口白。

夏爾・古諾(1818–1893)作有《浮士德》，依
據歌德的同名作品改編。

儒勒・馬斯內 (1842–1912) 以創作戲劇為
主，作品有喜歌劇《曼儂》及依據歌德作品改
編的《維特》等。

喬治・比才 (1838–1875) 將作品的背景都
搬到國外。劇情充滿異國情調，人物感情澎湃，
但卻以悲劇結束，《卡門》便是一例。

輕歌劇

該詞首次出現約在1854年，當時是指一種獨幕
歌劇。對話用口白進行，樂曲中加入當時流行
的舞曲旋律，如康康舞、華爾滋舞、加洛普舞、
波爾卡舞等。

浪漫主義時期與
19世紀

後來，在拿破崙三世統治的年代，輕歌劇逐漸演變成一種諷刺的歌劇。

在巴黎的諧歌劇院，雅克·奧芬巴赫 (1819–1880) 的三幕輕歌劇（《地獄中的奧爾菲斯》、《美麗的海倫》、《巴黎人的生活》）曾風靡一時，使他頓時成為家喻戶曉的人物。

維也納是座俏皮、幽默和機敏的城市，那裡是圓舞曲的世界。史特勞斯家族使全城居民沈醉在圓舞曲聲中，夜夜旋轉不息。

約翰·史特勞斯 (1825–1899) 所創作的《藍色多瑙河》，備受李斯特、布拉姆斯和華格納的讚賞。應奧芬巴赫的建議，史特勞斯還寫有一部輕歌劇《蝙蝠》。

芭蕾舞

在19世紀初期，法國舞蹈家享譽全歐。他們的足跡遍佈倫敦、維也納、義大利和俄羅斯，譬如舞蹈家馬利尤斯·伯迪巴。

奇怪的是，當時著名的浪漫主義作曲家中沒有一人創作舞曲。這是為什麼呢？或許，是舞蹈家太強調自己而冒犯了作曲家：舞蹈家認為樂曲不應分散觀眾的注意力，畢竟觀眾是來「看」歌劇，而不是「聽」歌劇的。

但，作曲家萊奧·德利布(1836–1891)卻以創作芭蕾舞曲為主。他也參加樂隊演奏。

在1882年，愛德華·拉勞(1823–1892)因所寫的芭蕾舞劇《納莫納》不受歡迎而成為轟動一時的新聞：「初演那個晚上，觀眾全體起立，轉身背向樂隊，鬧哄哄地吵個不停。」

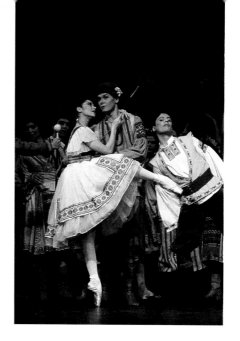

萊奧·德利布作曲的《葛佩莉婭》

這部芭蕾舞劇受到波蘭和匈牙利民間藝術的影響，所以樂曲中有波蘭瑪祖卡舞旋律。

浪漫主義時期與
19世紀

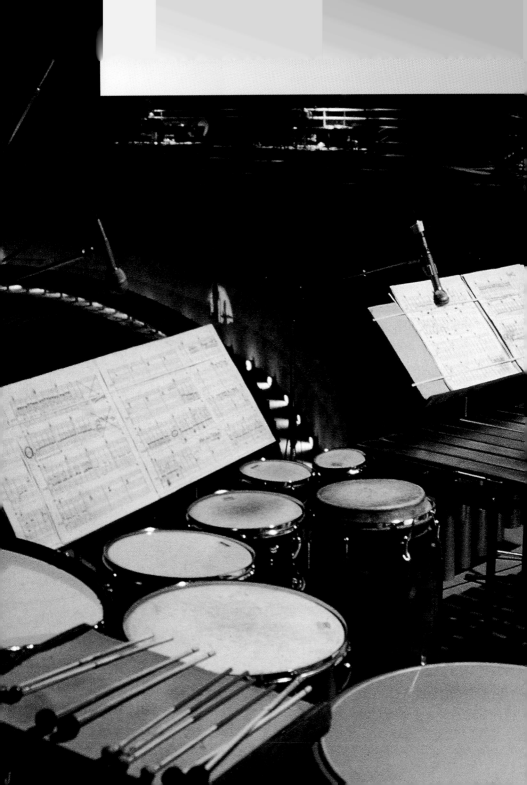

曙光初露
的20世紀

提示而非描述

兩次大戰之間

1950年之後

曙光初　　露的20世紀

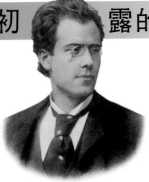

居斯塔夫・馬勒

《死在威尼斯》

維斯孔蒂在導演這部片子時，引用了馬勒第五交響曲中的小廣板旋律。

20世紀

在德國

指揮家居斯塔夫・馬勒 (1860–1911) 很推崇莫札特、貝多芬、威爾第、比才和華格納。

他有嚴格的要求：大廳的燈光不能太亮；遲到的聽眾只能在樂章的間隙進場。

他也作曲，但作品在他生前未獲賞識。

他寫過十部氣勢宏偉的交響曲（第八部交響曲又名《千人交響曲》：850名合唱隊員再加150名樂隊演奏員）。

他勇於引入吉他、曼陀林、甚至牛鈴鐺（表示阿爾卑斯山的高山牧場）等一般音樂會少見的樂器。民間素材也納入交響曲（第一交響樂中有民歌《雅克兄弟》的旋律）。

他也喜歡並創作了很多列德歌曲。他要求伴奏的規模要像交響樂般龐大（如《旅行者之歌》、《亡兒之歌》、《大地之歌》——後者是根據中國詩篇編寫的列德套曲）。

而理查・史特勞斯 (1864–1949) 的情況與馬勒正好相反，他在生前就聲譽卓著。在1908年以前，他屬於前衛派作曲家（歌劇《莎樂美》引起很大爭議，英國曾宣布禁演）。後來他轉向創作歷史題材，此時的作品有《玫瑰騎士》、《阿里亞娜在納克索斯島》等。

他也寫供樂隊和人聲用的列德歌曲。受李斯特的影響，他還創作交響詩。

美國電影導演斯坦萊・庫柏利克在《2001年，在太空遨遊》一片中，選用史特勞斯的《查拉斯圖拉如是說》作插曲。

在法國

聖桑的弟子加布里埃爾‧佛瑞,法朗克的弟子文桑‧丹迪,兩人對法國音樂發展有重要貢獻。他們善於「恰如其分地傳達細膩、精緻的感情」(德布西)。

加布里埃爾‧佛瑞

加布里埃爾‧佛瑞(1845–1924)對樂隊演奏這種形式不大感興趣。他的創作以鋼琴曲、室內樂和聲樂為主。

19世紀一度流行向民間藝術取材。佛瑞對此反應相當冷淡:「傑作的產生雖不容易,但還無需求助於其它形式!」符不符合時尚在他看來無所謂:他就是他,永遠的佛瑞。

在尼德梅耶學校學習之後,他到巴黎馬德萊娜教堂當樂長*。他不寫管風琴曲,其它教堂樂曲也寫得很少,不過作有《讓‧拉辛讚美歌》,即《彌撒曲》。

他對舞臺音樂反而頗有興趣,作品有《卡里古拉》、《佩利亞斯與梅麗桑德》; 還寫過歌劇《普羅米修斯》、《佩內洛普》。

文桑‧丹迪

文桑‧丹迪(1851–1931)繼承法朗克的事業,後來在巴黎私立聖樂學校擔任校長。該校的宗旨是弘揚宗教音樂,保衛格里哥利聖歌。同佛瑞的情況相反,丹迪對創作樂隊樂曲興趣濃厚,並且喜愛民間旋律(《塞凡納山區交響曲》)。

他很推崇拉莫及蒙特威爾第,他的聖樂學校還上演過蒙特威爾第的歌劇《奧菲歐》。

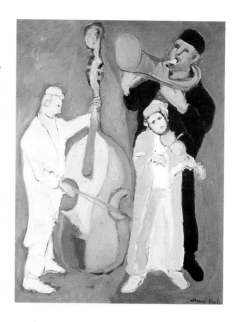

《流浪音樂家》
馬內‧卡茨繪

19世紀末的西班牙作曲家菲利普‧佩德雷爾(1841–1922)對民間音樂和西班牙前輩大師的作品很感興趣。在他的影響下,受到李斯特熱烈讚揚的傑出鋼琴家艾薩克‧阿爾貝尼斯(1860–1909)創作了眾多的鋼琴作品,如《伊比利亞》、《西班牙組曲》等,受他影響的另一位鋼琴家是昂里克‧格拉納多斯(1867–1916),作品包括鋼琴曲《西班牙舞曲》、《哥雅之畫——為紀念哥雅而作》和聲樂曲《通納迪拉》。

20世紀

提示而非描述

克勞德・德布西

世人首次注意到他的作品是在1894年，他推出《牧神午后前奏曲》。這是一部根據馬拉美的詩篇改編的管弦樂曲。在樂隊樂曲方面，他寫過三首夜曲、《大海》、以及三首《意象》。

1902年，《佩利亞斯與梅麗桑德》首次公演。它由德布西根據梅特林克的戲劇改編而成，被公認為是20世紀第一部抒情歌劇。在這部作品裡，德布西擺脫華格納的傳統，將非朗誦調的自然人聲納入音樂。

在室內樂方面，四重奏僅有一部，但有三部奏鳴曲（大提琴與鋼琴奏鳴曲，長笛、中提琴與鋼琴奏鳴曲，小提琴與鋼琴奏鳴曲）和若干散曲（長笛曲《西林克斯》、豎琴與弦樂器舞曲）。

他給鋼琴帶來了新的音色。兩部各含十二首前奏曲作品的標題別致而令人想入非非，如《西風之所見》、《被吞噬的教堂》、《德爾菲的

克勞德・莫內的作品《睡蓮》

「別人說我的創作帶革命性，其實我什麼也沒有發明，只不過是將舊事物用新手法表現而已。」克勞德・德布西(1862–1918)與古典曲式和傳統寫法決裂。他主張作品應暗示、發揮想像甚至製造夢境，而不應該描述：「我歌唱內心世界」。他對和弦的獨特理解使他的作品自成一格，其效果恰如繪畫中莫內的彩色筆觸。

76

20世紀

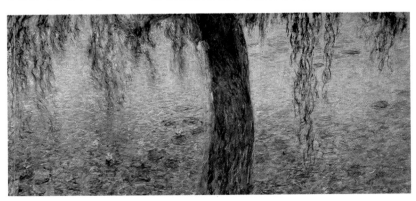

婦女》、《亞蘇色頭髮的少女》……他的作品既有波德萊爾和魏爾侖的影響，也從古代詩篇中汲取靈感，並據以編寫旋律。

莫里斯・拉威爾(1875–1937)

與德布西類似，拉威爾的語言獨樹一格，不同處在於德布西有意追求朦朧的境界，拉威爾則講究線條的清晰流暢。

他的作品圍繞三個方面進行：

· 西班牙的影響：譬如《西班牙狂想曲》、《西班牙時刻》（獨幕抒情歌劇）、《哈巴涅拉》、《唐・吉訶德心中的杜西妮》；

· 舞曲：《為公主去世而作之孔雀舞》、《小步舞曲》、《高貴多情圓舞曲》（鋼琴曲）、《圓舞曲》（芭蕾舞曲）；

· 童話與仙女主題：《鵝媽媽組曲》（鋼琴四手聯彈，為兒童而作）、《兒童與巫師》（據科萊特的作品改編）。

室內樂僅有一部弦樂四重奏。另外就是若干旋律曲和器樂曲，如鋼琴曲《水之嬉戲》、《夜之妖魔》。情況同德布西和佛瑞頗類似。

拉威爾有管弦樂法和樂器法的才華。他曾將鋼琴曲改編為樂隊曲（《為公主去世而作之孔雀舞》、《鵝媽媽組曲》、《庫普蘭墓前》……），包括穆索爾斯基的《展覽會上的畫幅》。他的交響曲作品中有兩首鋼琴協奏曲，其中一首用左手演奏。

芭蕾舞曲則有為俄羅斯迪亞吉列夫芭蕾舞團而作的《達菲尼與克羅埃》和《波萊羅》。

莫里斯・拉威爾在
彈奏鋼琴

馬努埃爾・德・法拉(1876–1946)是佩德雷爾的學生，他對德布西的交響詩《伊比利亞》推崇備至。他本人的創作，如《西班牙庭園之夜》和《西班牙民歌七首》等，受西班牙安達魯西亞的民間文化影響很深。他的芭蕾舞曲《愛情魔法師》則反映茨崗人的生活。晚年的作品追求嚴謹，如《羽管鍵琴和五件樂器協奏曲》、歌劇《阿特蘭蒂達》。

77

20世紀

兩次大戰之間

阿諾德‧森伯格

針對有人指責他的創作
像數學研究,他回答說:
「我寧可像做學問的人
那樣寫曲,也不願傻乎
乎地動筆。」

20世紀

從16世紀開始,音階中有兩個音:第一音和第五音,占主導地位。第五音給人懸在空中的感覺,第一音則給人終了的感覺。第一音因此成為調性的基準。調性以「大調」或「小調」表示,譬如「G大調」或「G小調」,「D大調」或「D小調」……。

到了19世紀末,譜曲法日益複雜,要找出主導音已經不容易了。

某些作曲家此時開始捨棄調性概念,即所謂「無調性」,而另外一些作曲家則制訂新的作曲規程:十二音體系,即半音音階的十二個音平均使用,主導音不復存在。

作曲家們開始用十二音體系創作,通常有四種形式:正行、反行(將音階第一音變成最後一個音)、逆行(升音程變為降音程,反之亦然)、反行加逆行。

當音階中所有其它的音出現過後,每個音可重複使用。

在德國

在兩次大戰之間的時期,阿諾德‧森伯格(1874–1951)與他的學生阿爾班‧貝爾格和安東‧馮‧韋伯恩支配著德國音樂。

阿諾德‧森伯格……

早期作品受到華格納和布拉姆斯的影響很深,如弦樂曲《昇華之夜》、《室內交響曲》、兩首弦樂

四重奏和大型樂隊樂曲《居雷之歌》（配有50名木管樂與銅管樂手），它包括五個獨奏、三個男聲合唱隊*再加一個八聲部的混聲合唱隊。

隨後他開始寫無調性的作品，如獨幕歌劇《期望》和用少數幾件樂器伴奏的朗誦劇《月光下的皮埃羅》。在這些作品中，他使用一種叫「斯普列克森」的半說半唱的形式。

在1922年，森伯格向學生們聲稱：「我有一項發現，它能保證德國在一百年之內雄踞音樂寶座首位。」他說的發現，即是十二音體系。

他著手十二音體系作品的創作，寫了五首鋼琴曲、一首弦樂四重奏、一部《樂隊變奏曲》和歌劇《摩西與亞倫》。

……和他的學生們

阿爾班‧貝爾格(1885-1935)既寫調性作品也寫無調性作品，前者有鋼琴奏鳴曲，後者有四重奏、歌劇《沃采克》。用十二音體系創作的作品有《抒情組曲》、歌劇《魯魯》（未完成）和小提琴協奏曲《紀念一位天使》。

安東‧馮‧韋伯恩(1883-1945)最初的調性作品有《帕薩卡那舞曲》，後來寫過四重奏曲《小曲六首》和無調性、十二音體系作品的《五首作品，編號10》。

保羅‧欣德米特(1895-1963)反對十二音體系技法。他的作品有歌劇《畫家馬諦斯》。他也是一位優秀的音樂教育家，曾在德國、美國等地任教。在1937年他還寫過一部音樂專著《作曲技法》。

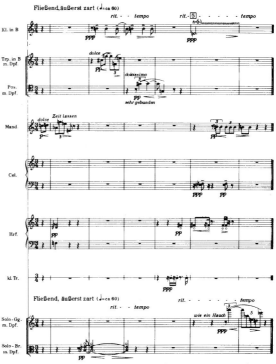

韋伯恩

圖為他一首作品的完整譜表：共六小節，總長20秒。

79

20世紀

Facsimile of Erik Satie's "La Pieuvre"
(The Octopus)

埃里克·薩蒂

他與米約一起創造所謂樂曲在幕間演奏的「陳設音樂」。他宣稱：「請大家不必太介意曲子本身。如果你想要在幕間走動的話，請不要不好意思，就當沒有在演奏就行了。」

80

20世紀

在法國

在法國，埃里克·薩蒂(1866-1925)是德布西的知交，寫作風格怪異而又妙趣橫生。

他的作品往往加上荒誕不經的題目，而且很少人知道。如《諾西埃納三首》、《吉諾貝蒂三首》、《冷曲》、《梨形譜三首》、《乾胚胎》、《鬆弛前奏曲，為某犬而作》……

在1915年，他與讓·科克托一起編排芭蕾舞劇《遊行》（畢卡索負責該劇佈景的描繪）。薩蒂在配樂時使用了小鼓、響板、汽笛、托姆托姆鼓、手槍、打字機……頓時鬧得滿城風雨！這下子他真的是「名聞遐邇」了！

有六位年輕人與他志同道合。他們是：達律斯·米約、法蘭西斯·普朗克、路易·迪雷、阿爾蒂爾·奧涅格、喬治·奧里克和日爾曼納·塔耶弗爾，人稱「六人團」。阿爾蒂爾·奧涅格(1892-1955)寫有若干部交響曲和交響詩（《太平洋231》、《橄欖球》等），還有芭蕾舞曲及為克洛岱爾、紀德、卡繆等作家作品譜曲的舞臺音樂，以及幾部清唱劇（《達維德國王》、《貞德受火刑》）。

法蘭西斯·普朗克(1899-1963)的作品有芭蕾舞劇《母鹿》、《羽管鍵琴田園協奏曲》、《卡梅里特修女會修女對話》、舞臺音樂《人聲》和《聖母悼歌》。

在1936年，出現了一個名叫「年輕法蘭西」的音樂團體。這個團體由安德列·若利韋等幾位年輕人組成，決心以介紹青年人的作品為己任。他們不僅演奏自己的作品，也介紹其他志趣相投的作曲家的新作。

爵士樂

爵士樂於19世紀末出現在美國。它是兩股潮流：前黑奴音樂（布魯斯，黑人靈歌）和來自歐洲的音樂交匯而成的產物。最初的「爵士樂手」出現在路易斯安那州的紐奧爾良。他們使用民間的簡樸旋律作素材，賦予新的節奏，並在演出時即興發揮，如路易‧阿姆斯壯、奧利佛金、科爾‧波特等。

「搖擺樂」時期(1925－1940)

這是爵士樂發展史上的黃金時代。它以15至20人的大樂隊為中心。樂器包括小號、薩克號、長號、鋼琴、低音提琴、打擊樂器等，演奏風格在此時也變得「學究化」起來，譬如埃林頓公爵樂隊、昆特‧貝西樂隊。

「比博普」爵士樂時期(1940－1960)

戰爭將大型爵士樂隊一掃而空，現在是小型樂隊和獨奏形式的天下，大師們更能藉音樂表現自己。著名的爵士樂手有：查利‧「小鳥」帕克、迪齊‧吉勒斯比、查利‧明格斯、埃特‧伯萊凱和特洛尼斯‧蒙克等。

「現代爵士」時期(1960－1975)

音樂家們又重新發現「程式音樂」（約翰‧科特蘭），但這個新趨勢要比「大樂隊」時期平靜得多。代表風格有「冷爵士」（邁爾斯‧戴維斯）、「自由爵士」（奧內特‧科爾曼和孫蘭）以及「當代爵士」（米歇爾‧波爾泰）。

　　今天，爵士樂不僅愈來愈普及，而且常與其它音樂形式結合，譬如「爵士搖滾」。

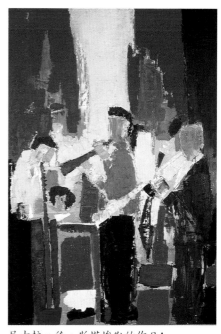

尼古拉‧德‧斯塔埃勒的作品：「音樂家們——為紀念悉尼‧比切特而作」

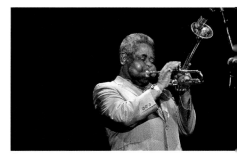

拉格泰姆爵士樂誕生於1890年左右，代表人物史考特‧約普蘭(1868－1917)既是作曲家，也是演奏家。他寫過眾多鋼琴拉格泰姆曲（《楓葉拉格》、《娛樂者》……），其鮮明的節奏使很多作曲家，如斯特拉文斯基、米約……等人獲得啟示。

20世紀

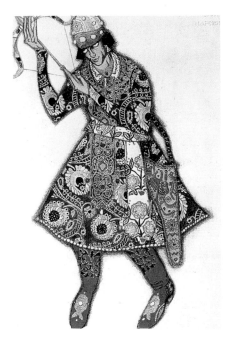

《火鳥》劇中人物
的速寫

斯特拉文斯基將各種音
樂形式,如俄羅斯民歌、
爵士樂、文藝復興時期
音樂、17世紀音樂、無
調性音樂、十二音體系
音樂等融合在一起。

**畢卡索速寫畫:
斯特拉文斯基**

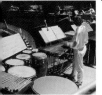

20世紀

獨立音樂工作者

貝拉・巴托克(1881-1945)與他的朋友佐爾坦・科達利一起搜集匈牙利民歌,並以此為素材譜寫作品,如《小宇宙》、《小提琴二重奏》、《羅馬尼亞舞曲》等。他也寫過一部歌劇《藍鬍子城堡》。

鋼琴對他而言猶如打擊樂器(《兩架鋼琴與打擊樂器奏鳴曲》、《野蠻快板》)。在他離開匈牙利前往美國之前,他創作了大量室內樂曲(《四重奏六首》、《弦樂器、打擊樂器和鋼片琴用樂曲》等)。

伊戈爾・斯特拉文斯基(1882-1971)應迪亞杰列夫芭蕾舞團的請求,寫了芭蕾舞劇《火鳥》。這部作品獲得很大的成功。

之後他又寫了《彼得魯什卡》和《春祭》。特別是《春祭》,在巴黎首演時曾引起一片混亂,觀眾受不了沉甸甸、猶如撞擊般的節奏。

斯特拉文斯基還與俄羅斯詩人拉姆茲合作,寫了《狐狸》和《士兵的故事》兩部舞劇。

他四十歲時的創作似乎回歸往昔,譬如《彌撒曲》——受法蘭西弗萊明複音音樂的影響,和《普爾西內拉》——改寫自佩爾戈萊茲的音樂主題。

在他的晚年,由於受韋伯恩的影響,他又對十二音體系創作發生興趣,作品有《聖歌》、芭蕾舞劇《阿貢》。

芭蕾舞劇

「整個身體都要舞動；整個身體，連最小的肌肉，都應該富有表現力」，舞蹈家米蓋依·福金如此寫道。

在俄羅斯，米蓋依·福金(1880–1942)和謝爾蓋·迪亞杰列夫 (1872–1929) 對芭蕾舞的改革有重大影響。1917年，為躲避革命，俄羅斯的舞蹈家們紛紛外逃，同時也帶走了他們的革新成果。在國外的迪亞杰列夫芭蕾舞團不僅將各種藝術形式融合在一起，而且將眾多的藝術家招攬在自己周圍（德布西、拉威爾、普羅科菲耶夫、斯特拉文斯基、科克托、畢卡索、布拉克……）。

而在美國，喬治·巴朗希納創辦了一所開放性的舞蹈學校，各種流派——古典風格、爵士樂、現代音樂、音樂喜劇等，都聚集在這裡。繼巴朗希納之後，瑪爾塔·格拉漢和梅爾斯·居寧漢奠定了現代舞的基礎。在法國，自1945年之後，有兩位舞蹈家始終在舞壇上占主導地位：莫里斯·貝扎爾和羅朗·貝迪。到1960年左右，每個大師都創造了自己獨有的舞蹈語言，這門藝術從而進入到當代舞蹈的時代，代表人物有卡羅琳·卡森、麥姬·瑪琳、多米尼克·巴古埃等。

「18世紀是戲劇世紀，19世紀是歌劇世紀，而20世紀將是舞蹈的世紀。」貝扎爾說。

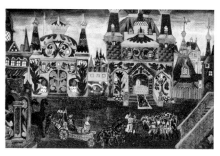

《金公雞》

納塔莉·岡蔡洛娃為斯特拉文斯基的芭蕾舞劇所設計的置景模型。

著名芭蕾舞演員尼金斯基

這是他在里姆斯基—科薩科夫的作品《舍赫拉查德》中的劇照。

20世紀

1950年之後

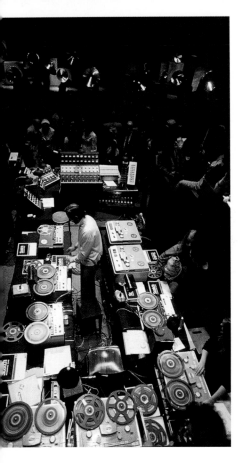

84

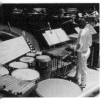

20世紀

磁帶錄音：新工具

「具體音樂」——在實驗室加工製作的音響問世後，錄音成為至高無上的技術手段。作曲家需身兼工程師一技術員。在森伯格時代，音階中的若干音符便已失去支柱意義（十二音體系是對此的一大衝擊）， 而「具體音樂」則對音階本身有無必要存在也打上問號。

皮埃爾‧舍菲爾指出，人類能發出的音遠較十二音為多：「人類能叫嚷、行走、歡笑、呻吟、談話或是呼喊。」他與皮埃爾‧亨利合作，寫了《單人交響曲》和《奧爾菲53》。

從本世紀初起，埃德加‧瓦雷茲就專注於噪音／音響之界限的研究。1954年，他的作品《沙漠》(其中管樂器的音響與工廠的噪音混在一起)在演出時引起軒然大波。他於是決定用錄音加工曲子，這樣就可避開聽眾帶來的麻煩！在1958年，布魯塞爾採用他的作品《電子詩》作為國際博覽會的音樂。

亞尼斯‧克塞納基斯集建築師與音樂家於一身。他曾設計「視聽場景」(太空建築《單脈衝》、激光音樂《多脈衝》)。1966年，他寫了一部《泰爾特克托爾》(樂隊的80名成員被安置在聽眾之中)。

奧利維埃‧梅西昂 (1908-1992) 的音樂研究主要集中在節奏、東方藝術，譬如《圖侖加利亞交響曲》和世界各地的鳥聲 (著有《群鳥錄》) 等領域。他也是一位傑出的教育家。歐洲各地的藝術家們紛紛前來他所在的「全國音樂科學中心」求教。

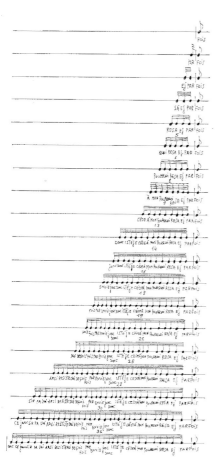

在20世紀，打擊樂器的角色日益重要。埃德加・瓦雷茲(1885-1965)對此興趣頗濃。他創作的《離子化》一曲有13名鼓手，使用31件樂器。

樂譜一例

圖為阿貝吉斯的作品《單聲朗誦》（第10號）的樂譜。他認為至關緊要的一點是：噪音或音響都能傳達氣氛。他將日常生活中的噪音與用樂器有意識地發出的音響一視同仁。在「戲劇—音樂製作車間」（創建於1976年）工作期間，他致力於將戲劇與音樂結合起來。

亞尼斯・克塞納基斯

「馬特諾電琴」

這是莫利斯・馬特諾在1928年發明的電聲樂器。鍵盤能作「級進滑奏」，聲音與人聲類似。Y. 洛里奧在全世界作巡迴演出時，曾用此琴介紹若利韋、奧涅格、梅西昂等人的作品。

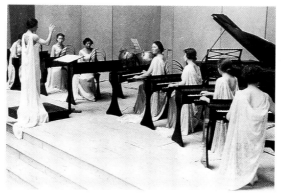

85

20世紀

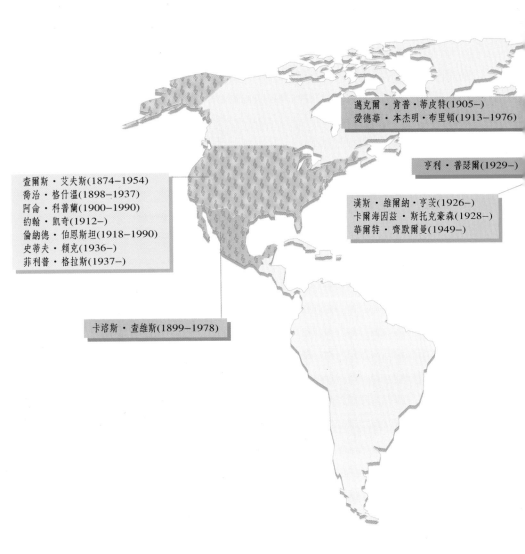

邁克爾・肯普・蒂皮特(1905–)
愛德華・本杰明・布里頓(1913–1976)

亨利・普瑟爾(1929–)

查爾斯・艾夫斯(1874–1954)
喬治・格什溫(1898–1937)
阿侖・科普蘭(1900–1990)
約翰・凱奇(1912–)
倫納德・伯恩斯坦(1918–1990)
史蒂夫・賴克(1936–)
菲利普・格拉斯(1937–)

漢斯・維爾納・亨茨(1926–)
卡爾海因茲・斯托克豪森(1928–)
華爾特・齊默爾曼(1949–)

卡洛斯・查維斯(1899–1978)

86

20世紀

20世紀著名作曲家

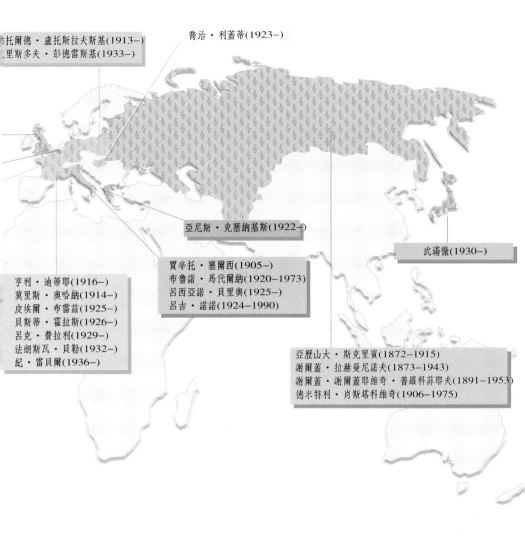

喬治・利蓋蒂(1923-)

...托爾德・盧托斯拉夫斯基(1913-)
...里斯多夫・彭德雷斯基(1933-)

亞尼斯・克塞納基斯(1922-)

武滿徹(1930-)

賈辛托・塞爾西(1905-)
布魯諾・馬代爾納(1920-1973)
呂西亞諾・貝里奧(1925-)
呂吉・諾諾(1924-1990)

亨利・迪蒂耶(1916-)
莫里斯・奧哈納(1914-)
皮埃爾・布雷茲(1925-)
貝斯蒂・霍拉斯(1926-)
呂克・費拉利(1929-)
法朗斯瓦・貝勒(1932-)
紀・雷貝爾(1936-)

亞歷山大・斯克里賓(1872-1915)
謝爾蓋・拉赫曼尼諾夫(1873-1943)
謝爾蓋・謝爾蓋耶維奇・普羅科菲耶夫(1891-1953)
德米特利・肖斯塔科維奇(1906-1975)

從中世紀起，重大的音樂溫床都出現在歐洲的巴黎、威尼斯、倫敦、維也納等城市。而到了20世紀，美國和日本漸漸成為國際音樂中心。音樂家們到處旅行，相互結識和切磋技藝。

西方以外，亞洲、北非、黑人非洲的音樂天地的新發現，使他們得以在自己作品裡加入新的音響、新的節奏和引入新樂器。

20世紀

詩琴的製作

在17世紀和18世紀，義大利是詩琴的國土。若干工匠，如阿馬蒂、蓋爾內利、斯特拉迪瓦里斯等人，技藝精湛，所製作的樂器音色極為優美，至今無人能超越他們的成就。

在1790年，法國在密爾古開設了第一家提琴作坊。到了1830年，該作坊已擁有600名工人。

19世紀的提琴作坊

樂器製造者竭盡所能的模仿昔日大師的作品。製造出來樂器的水準則得看他們模仿的像不像了。

弦樂四重奏樂器的變化

到1850年，提琴琴弦改為鋼絲（以前用腸線）。大提琴配上支腳，樂器因而可以直接放在地上。

88

到哪裡可以學習演奏詩琴？

· 歐洲音樂職業工藝學院
71 avenue Olivier Messiaen
72000 Le Mans
電話: (16) 43 39 39 00
Minitel 3615 ITEMM

· 讓—巴蒂斯特·維約姆中學
5 avenue Graillet
88503 Mirecourt
電話: (16) 29 37 06 33

· 伏日地區職業會館
1 place Baudouins
88000 Epinal
電話: (16) 29 80 02 69

· 法國樂器製造學院
ZAC de Méjannes-les-Alès
30340 Méjannes-les-Alès
電話: (16) 66 61 00 91

· 國立學徒培訓中心
21 rue de fusiliers marins-BP 26
67114 Eschau
電話: (16) 88 64 19 98

· 全國樂器製作聯合會
17 Galerie Vero Dodat
75001 Paris
電話: (16) 1 42 21 45 70

補充知識

樂隊

大型樂隊的出現始於19世紀，每個樂隊的人數多寡不定，通常從80到110人。樂器的種類不斷增加，小單簧管、低音提琴、大號，特別是打擊樂器增加得尤其多。還新加入了一些樂器，如：豎琴、薩克號、短號、高音橫笛等。

浪漫主義作曲家對樂隊有什麼要求？

最主要的是獨創、新穎……

－人數明確（從80到1000人不等）。
－講究音色的優美和各種樂器之間的協調。人員的空間位置要合理，以取得最好的立體聲效果。白遼士在他的《安魂曲》裡，為追求爆炸印象，設有四組銅管樂，安排在樂隊的四角。作為補充，他還使用2面大鼓、10副鈸和4個托姆托姆鼓。

在1844年，白遼士寫有一部專著《配器法》，它至今仍不失為有價值的參考書。

誰來指揮樂隊？

在19世紀以前，是樂隊的一名成員，第一小提琴手或羽管鍵琴手來指揮樂隊。到了浪漫主義時期，「打拍子者」成為樂隊指揮。他必須站在樂隊前面，面向樂隊。公眾則把他看做最佳演奏者，熱烈為他鼓掌。有人以此為職業，甚至取得國際聲譽，如德國的漢斯·馮·比洛，從1875年起便在美國指揮樂隊。

補充知識

若干著名樂隊

柏林交響樂團
芝加哥交響樂團
維也納交響樂團
阿姆斯特丹交響樂團
法國國家樂團

若干著名指揮家

居斯塔夫·馬勒、理查·史特勞斯、阿圖爾·尼基什、威廉·富特文格勒、阿圖羅·托斯卡尼尼、奧托·克賴姆佩雷爾、皮埃爾·蒙端、謝爾基·塞里比達施、布魯諾·瓦爾特、卡爾·伯姆、赫爾伯特·馮·卡拉揚、倫納德·伯恩斯坦、克洛迪奧·阿巴多、洛林·馬澤爾、皮埃爾·布雷茲……

樂壇醜聞

今天，當代作曲家們的創作普遍受到尊重。無論喜歡還是不喜歡，大家總是會先認真欣賞，在演出結束之後，再表明自己的喜好。

但在20世紀初期，人們並不是那樣有風度的。一旦音樂會的演出不合自己心意，他們會毫不猶豫地當場大鬧一通。

本世紀初期若干大醜聞

·1902年4月30日：
德布西的《佩利亞斯與梅麗桑德》初演
「人們聽不懂（音樂），索性不聽。有人大聲吼叫打斷演出……還有人放聲大笑。」(P.拉勞)

·1903年3月18日：
森伯格的《昇華之夜》
聽眾不喜歡它，大廳裡有人動起拳腳。

·1908年12月21日：
森伯格的《第二四重奏》
「一部分聽眾突然笑了起來。」(森伯格)

·1913年3月31日：
貝爾格的《阿爾登列德歌曲》
「趕快叫警察來!」

·1913年5月29日：
斯特拉文斯基的《春祭》
「最初的幾小節就……引發一片嗤笑和竊竊私議……後來變成哄堂大笑!」(斯特拉文斯基)

·1928年11月11日：
拉威爾的《波萊羅》
一位夫人站起來高叫：「快去找醫生，他是個瘋子!」

音樂評論

到19世紀，音樂已經平民化，任何人都可以欣賞。報刊上有專欄，專門評論當代作曲家的作品。這些文章的作者有的是著名作曲家，如舒曼、白遼士、韋伯……，有的是著名的記者兼作家，如斯湯達爾、波德萊爾、戈蒂埃。應該說後一種人的評論並非總是在行。由於音樂評論的影響力很大，它們往往對新作品操生殺大權。

音響學—音樂研究及創作學會

該學會由皮埃爾·布雷茲在 1976–77 年期間創建。它向作曲家們提供包括電腦在內的一系列高技術及專用設備。聲音可以隨意放大、改變，甚至創造新的聲音。調音器材能變化聲音的各種參數，如節奏、強度、音色、起奏效果等。

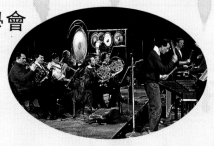

重要音樂節一覽

從春末到秋初，法國各地都有音樂節在進行著。大家可以在各種不同的場合——室內的或露天的——欣賞優美的音樂節目。

	5月		7月	8月	9月	10月
普羅旺斯地區埃克斯音樂節			■			
昂布羅尼音樂節					■	
瓦茲河畔奧凡爾音樂節	■					
博恩音樂節			■			
拉謝茲迪尼音樂節					■	
科門日音樂節			■			
埃維昂音樂會晤節	■					
法蘭西島音樂節					■	■
諾瓦爾拉克音樂節			■			
奧朗日合唱節			■			
帕勃羅·卡薩爾斯·德·普拉德斯音樂節				■		
蒙彼利埃音樂節			■			
拉洛克當特隆音樂節			■			
薩爾特河畔薩布雷音樂節				■		
聖一德尼音樂節	■	■				
斯特拉斯堡音樂節		■				
羅亞爾河畔蘇里音樂節	■		■			
聖一沙爾蒂耶國際音樂節			■			

傳統樂器

　　法國革命將國王送上斷頭臺，同時也毀了宮廷的風尚樂器——小風笛、帶輪手搖弦琴。也有一些樂器跟著逃亡貴族流散到國外或鄉下……為了避開檢查，這些樂器被塗上藍、白、紅三色。外省的提琴匠人先是仿製這些19世紀的樂器，繼而加以改造，以適應露天演出的需要。到20世紀，傳統樂器重新獲得青睞。人們用高科技改進和武裝它們：譬如德尼·西奧拉製作了電子手搖弦琴。

　　現在已有愈來愈多的傳統樂器，如手搖弦琴、古小號、小風笛、手風琴等，進入爵士樂、搖滾樂等潮流中。

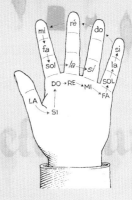

紀多手譜

為了幫助記憶曲譜，紀·達雷佐發明了一種用手指關節表示的符號系統。手於是成為唱名指示。只要用指頭指一下相應指關節，歌唱者就知道該用哪個唱名。

搖滾樂

1954年，好萊塢製片公司推出電影《黑板叢林》，講述在一所糟透的中學裡發生的故事。影片的配樂轟動一時，嶄新的節奏尤其使戰後出生的一代青年欣喜若狂，這就是搖滾樂。比爾·哈利的《晝夜搖滾》立即成為「熱門金曲」。年輕人不願再乖乖地等待成年時代的到來。他們年輕，更希望活得年輕。搖滾樂代表

了五〇年代青年的形象。推動這一切發展的動力是舞蹈和家庭舞會。「貓王」埃爾維斯·普雷斯利，吉納·文森是他們的偶像。此後，搖滾樂不斷演變：從披頭四到涅磐樂隊，從滾石到屠夫小子，或者，從黑人靈歌到"rap"旋律，不一而足。但無論如何變化，搖滾樂始終是青年人最鍾愛的音樂形式。

參考書目

J. et B. Massin, 西方音樂史
(*Histoire de la musique
occidentale*), Fayard,
Paris, 1987.

U. Michels, 音樂插圖指南
(*Guide illustré de la
musique*), Fayard,
Paris, 1990.

M. Honneger, 音樂字典
(*Dictionnaire de la
musique*), Bordas,
Paris, 1976.

音樂(*La Musique*),
Nathan, 1995.

音樂史連環畫(*Histoire de la
musique en bandes
dessinées*), Van de
Velde, 1984.

歌劇編年史字典 (*Dictionnaire
chronologique de l'opéra*),
Ramsay, 1979.

H. Berlioz, 回憶錄(1870)
(*Memoires (1870)*),
Garnier Flammarion.

C. Debussy, 克羅什先生與其
他故事(*Monsieur Croche et
autres récits*), Gallimard,
1987.

貝多芬書信集(*Lettres de
L. van Beethoven*), Ilte, 1968.

其他資料

中世紀和文藝復興時期

Solesmes，格里哥利聖歌.

Muset，南方行吟詩人與北方
行吟詩人.
卡米那博拉那之歌.
馬肖，聖米院彌撒曲.
拉絮斯，經文歌與歌謠.
蒙特威爾第，牧歌集.
帕萊斯特里納，彌撒曲.
Phalèse，舞曲集.

巴洛克時期

蒙特威爾第：《奧菲歐》.
呂里：《阿爾米達》.
科雷利：小提琴奏鳴曲.
德·聖－科隆波：《兩架古提
琴協奏曲》.
庫普蘭：羽管鍵琴曲.
韓德爾：《彌賽亞》.
巴哈：《馬太受難曲》.
拉莫：《優雅的印度婦人》.

古典時期

海頓：交響曲.
莫札特：交響曲、《魔笛》、
《唐璜》.
格魯克：《奧菲歐與歐律迪
克》.
貝多芬：交響曲、鋼琴奏鳴
曲.
舒伯特：《冬之旅》.

浪漫主義

蕭邦：《夜曲與圓舞曲》.
李斯特：《匈牙利狂想曲》.
孟德爾頌《小提琴協奏曲》.
舒曼：《一位婦女的愛情與生
活》.
布拉姆斯：交響曲、鋼琴協奏
曲.
白遼士：《幻想交響曲》.
聖桑：《動物狂歡節》.
法朗克：《d小調交響曲》.
里姆斯基－科薩柯夫：《謝赫
拉查德》.

德沃夏克：《自新大陸交響
曲》.
羅西尼：《塞維勒的理髮師》.
威爾第：《茶花女》.
華格納：《帕西發爾》.
奧芬巴赫《巴黎人之生活》.

20世紀

馬勒：《亡兒之歌》.
史特勞斯：《查拉斯圖拉如是
說》.
佛瑞：《船歌》.
德布西《牧神午后前奏曲》.
拉威爾：《為公主去世而作之
孔雀舞》.
森伯格《月光下的皮埃羅》.
薩蒂：《鋼琴曲》.
普朗克：《聖母悼歌》.
斯特拉文斯基：《春祭》.
巴托克：《兩架鋼琴與打擊樂
器奏鳴曲》.
瓦雷茲：《離子化》.
亨利《一門一嘆息交響曲》.
梅西昂：《圖侖加利亞交響
曲》.
埃靈頓公爵、特洛尼斯·蒙
克、邁爾斯·戴維斯：爵士
樂.

補充知識

93

本詞庫所定義之詞條在正文中以星號(*)標出，以中文筆劃為順序排列。

五　劃

世俗的(Profane)
指非宗教的。

六　劃

交替合唱集(Antiphonaire)
羅馬天主教教儀歌曲合集。

米納幸格(Minnesänger)
德語，即行吟詩人。

七　劃

尾聲(Coda)
一件音樂作品最後的結束部分。

改編(Transcription)
將一件作品改寫，使之適合用其它樂器演奏。所謂「其它樂器」，指不同於作曲者原先設定的樂器。

八　劃

具體音樂(Musique concrète)
對實錄的音響進行加工而製得的音樂。

和聲(Harmonie)
使不同高度的樂音同時發聲的原則，有明確的規則可循。

九　劃

俗語(Vulgaire)
指拉丁語以外的「俗語」，如法語、德語等。

室內樂(Chambre)
從文藝復興時代起，室內樂指為宮廷服務的音樂。音樂家們在音樂會、舞會、芭蕾舞演出等場合演奏世俗曲目。

音色(Timbre)
一個聲音、一種樂器的特色。

音域(Registre)
人聲或樂器聲的範圍。

十　劃

高音(Dessus)
就複音音樂而言，指聲部或器樂部的高音部。在17世紀，也指奏鳴曲或套曲的，用單件或數件樂器的獨奏，有無通奏低音的情況都有。

十一劃

唱經手(Chantre)
從15世紀起，指負責在做禮拜時唱經的教堂歌手。

唱詩班(Chœur)
教堂全體歌手合稱。

崗索歌(Canso)
南方行吟詩人時代的貴族愛情歌曲。

教儀(Liturgie)
指一種宗教的儀禮規範。

通奏低音
(Basse continue (B. C.))
通常由數種樂器一起伴奏。一種樂器(羽管鍵琴，詩琴……)奏和弦，另一種樂器(大提琴，大管……)奏低音。

十二劃

單聲部歌曲(Monodie)
由一個聲部唱出或奏出。

無伴奏合唱(A capella)
不用樂器伴奏的合唱方式。

十四劃

對位法(Contrepoint)
指如何將數條旋律線疊合的創作準則。

管風琴演奏者(Organiste)
演奏管風琴的人。

維達(Vida)
13世紀和14世紀有關行吟詩人事蹟的記載，內容有真有假。

十五劃

劇本(Livret)
歌劇故事的文字記錄本，其作者稱為「里勃提斯特(Librettiste)」。

模仿(Imitation)
一種作曲手段，部分或全部地複製一段旋律動機或節奏，卡農即是其中之一。

樂長(Maître de chapelle)
教堂或王公貴族家庭負責音樂事務的樂師。其任務包括：給兒童上音樂課，編寫合唱曲和彌撒曲、對教堂樂器(如管風琴)進行保養等。

樂器工匠(Facteur d'instruments)
指製造樂器的人。

練聲曲(Vocalise)
對同一音節的練聲唱法。

十六劃

獨唱(奏)會(Récital)
由一位或兩位演員演出的音樂會。

十九劃

贊助人(Mécène)
用錢財支援藝術活動的人。

所標頁碼為原書頁碼，從粗體號碼的書頁裡可以歸納出該詞完整的意思。

索引

95

索引

超級科學家系列
SUPER SCIENTISTS

中英對照,既可學英語又可了解偉人小故事哦!

當彗星掠過哈雷眼前,

當蘋果落在牛頓頭項,

當電燈泡在愛迪生手中亮起……

一個個求知的心靈與真理所碰撞出的火花,

那就是《超級科學家系列》!

神祕元素:居禮夫人的故事　含CD190元

望遠天際:伽利略的故事　含CD190元

爆炸性的發現:諾貝爾的故事　含CD190元

宇宙教授:愛因斯坦的故事　含CD190元

電燈的發明:愛迪生的故事　含CD190元

光的顏色:牛頓的故事　定價160元

蠶寶寶的祕密:巴斯德的故事　含CD190元

命運的彗星:哈雷的故事　含CD190元

國家圖書館出版品預行編目資料

音樂史／Annie Couture, Marc Roquefort著；
　韋德福譯． ――初版． ――臺北市：
　三民，民86
　　面；　公分． ――（人類文明小百科）
　譯自：Histoire de la musique
　ISBN 957-14-2638-5（精裝）

　1.音樂―歷史

910.9　　　　　　　　　　　　　86006175

網際網路位址　http://www.sanmin.com.tw

© 音 樂 史

著作人　Annie Couture, Marc Roquefort
譯　者　韋德福
發行人　劉振強
著作財　三民書局股份有限公司
產權人
　　　　臺北市復興北路三八六號
發行所　三民書局股份有限公司
　　　　地　址／臺北市復興北路三八六號
　　　　電　話／二五〇〇六六〇〇
　　　　郵　撥／〇〇〇九九九八――五號
印刷所　臺北市復興北路三八六號
門市部　復北店／臺北市復興北路三八六號
　　　　重南店／臺北市重慶南路一段六十一號
初　版　中華民國八十六年八月
二　刷　中華民國八十九年八月
編　號　S 04015
定　價　新臺幣貳佰伍拾元整

行政院新聞局登記證局版臺業字第〇二〇〇號

ISBN 957-14-2638-5（精裝）